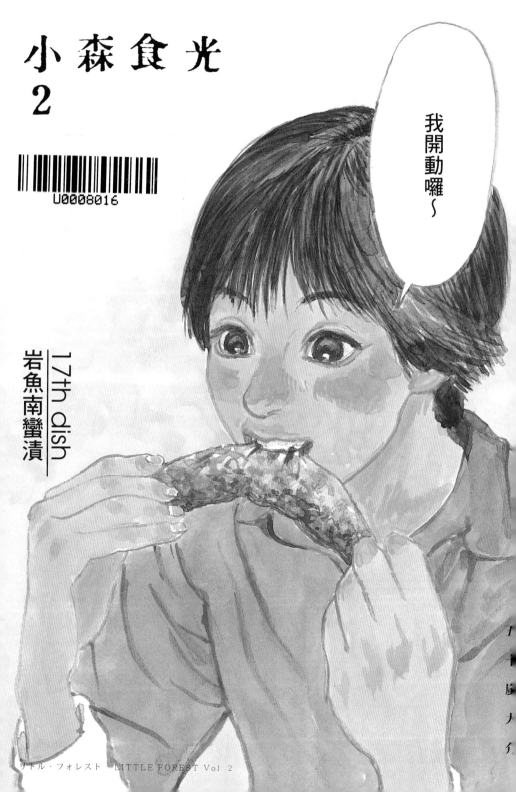

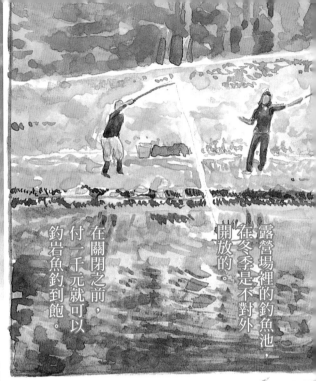

露營場裡的釣魚池，在冬季是不對外開放的。

在關閉之前，付一千元就可以釣岩魚釣到飽。

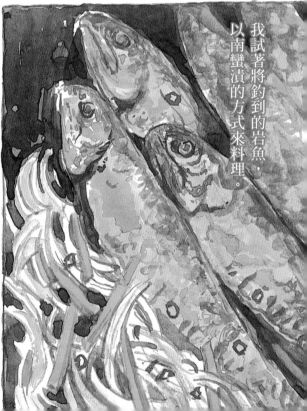

我試著將釣到的岩魚，以南蠻漬的方式來料理。

①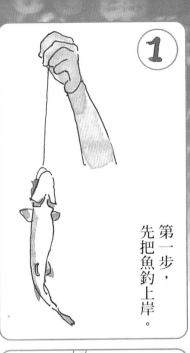

第一步，先把魚釣上岸。

②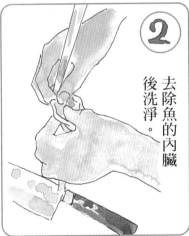

去除魚的內臟後洗淨。

③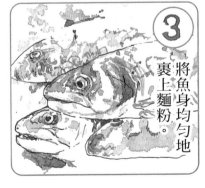

將魚身均勻地裹上麵粉。

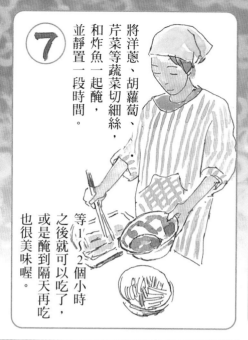

⑦ 將洋蔥、胡蘿蔔、芹菜等蔬菜切細絲，和炸魚等一起醃，並靜置一段時間。

等1〜2個小時之後就可以吃了，或是醃到隔天再吃也很美味喔。

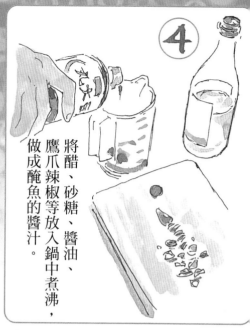

④ 將醋、砂糖、醬油、鷹爪辣椒等放入鍋中煮沸，做成醃魚的醬汁。

⑤ 將魚炸熟。

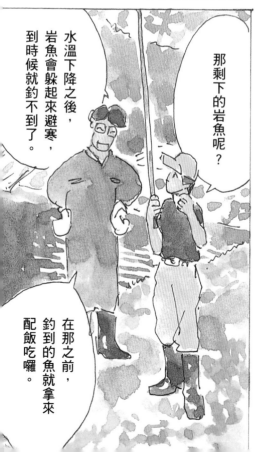

那剩下的岩魚呢？

水溫下降之後，岩魚會躲起來避寒，到時候就釣不到了。

在那之前，釣到的魚就拿來配飯吃囉。

⑥ 起鍋後，用醬汁醃起來。

17th dish 岩魚南蠻漬　完

C O N T E N T S

深秋時釣到的
每一條岩魚，
魚腹都好像塞滿了
橡實那樣地飽滿。

我想，把魚釣上岸之後，
如果能直接整隻放進烤箱烤，
應該會超好吃的吧？

所以每次釣完魚，
我會在夕陽西斜的露營區裡，
和熟面孔們一起
就著炭火烤起魚來。

我沒有車，
所以不管去哪裡
都是騎腳踏車。

像是載著鏈子和
鐮刀等工具，
前往水田，
或者背起後背包，
騎到鄰鎮去採買東西。

……雖然話是這麼說，
小森的居民們
通常都會開著小卡車，
順道載我一程，
真是輕鬆不少呢。

冬天，就讓腳踏車放寒假了。

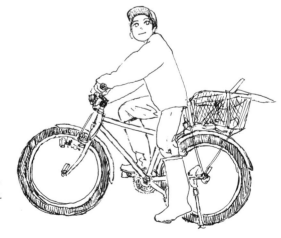

Little Forest
一同生活的夥伴 1

腳踏車

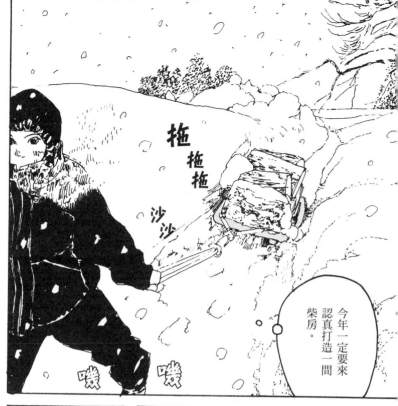

18th dish
紅豆

拖
拖拖
沙沙
喀 喀

今年一定要來
認真打造一間
柴房。

拖拖
ミ

消除壓力
就要靠甜食。

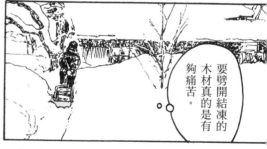

要劈開結凍的
木材真的是有
夠痛苦。

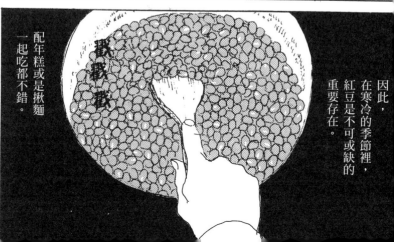

摵
摵
摵

配年糕或是揪麵
一起吃都不錯。

因此，
在寒冷的季節裡，
紅豆是不可或缺的
重要存在。

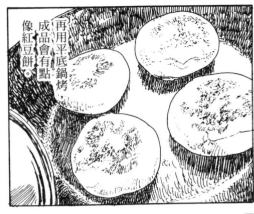

像紅豆餅。
成品會有點
再用平底鍋烤
成品會有點

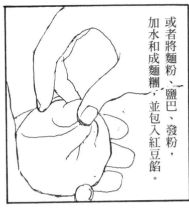

或者將麵粉、鹽巴、發粉，
加水和成麵糰，並包入紅豆餡。

若是用蒸的，
就變成紅豆饅頭了。

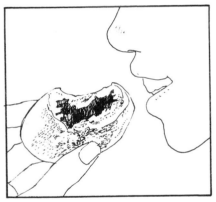

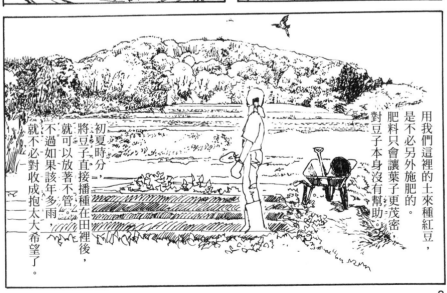

初夏時分，
將豆子直接播種在田裡後，
就可以放著不管，
不過如果該年多雨，
就不必對收成抱太大希望了。

用我們這裡的土來種紅豆，
是不必另外施肥的。
肥料只會讓葉子更茂密，
對豆子本身沒有幫助。

接著豆莢便漸漸肥了起來。

紅豆的花在植株下方盛開，然後凋謝。

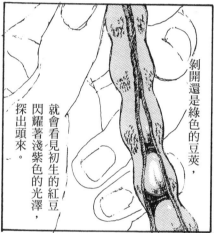

剝開還是綠色的豆莢，就會看見初生的紅豆閃耀著淺紫色的光澤，探出頭來。

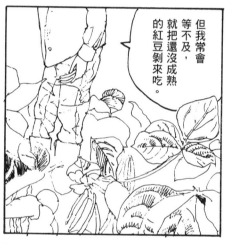

但我常會等不及，就把還沒成熟的紅豆剝來吃。

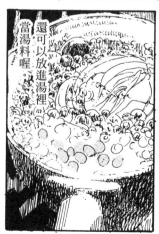

還可以放進湯裡當湯料喔。

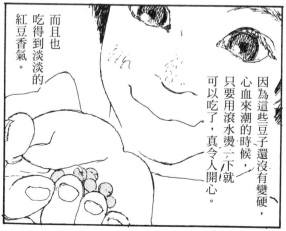

而且也吃得到淡淡的紅豆香氣。

因為這些豆子還沒有變硬，心血來潮的時候，只要用滾水燙一下就可以吃了，真令人開心。

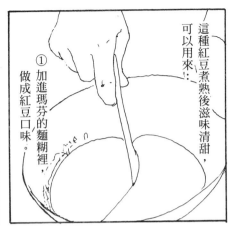

這種紅豆煮熟後滋味清甜，可以用來⋯

①加進瑪芬的麵糊裡，做成紅豆口味。

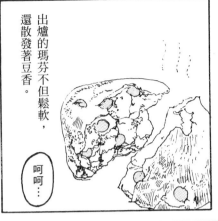

出爐的瑪芬不但鬆軟，還散發著豆香。

呵呵⋯

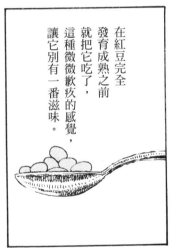

在紅豆完全發育成熟之前就把它吃了，這種微微歉疚的感覺，讓它別有一番滋味。

②將豆子冰得冷冷的，就這麼直接放進嘴裡⋯⋯

呵呵呵⋯⋯

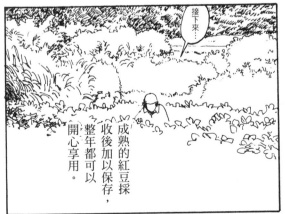

接下來⋯

成熟的紅豆採收後加以保存，整年都可以開心享用。

含

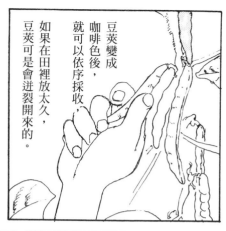

豆莢變成咖啡色後，就可以依序採收，豆莢可是會迸裂開來的。

如果在田裡放太久，紅豆也會直接在豆莢裡就發芽了。

有時因為雨季的滋潤，

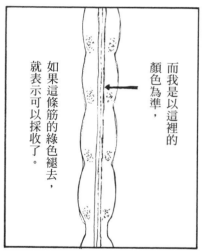

而我是以這裡的顏色為準，

如果這條筋的綠色褪去，就表示可以採收了。

有些人家會為了避免鴿子來啄食，在更早的時間點就先採收。

不過我家的紅豆卻未曾遭到鴿子偷吃。

這大概是因為我種田不認真吧？雜草長得亂七八糟，想吃也找不到豆子在哪裡。

另外？

每年都會有灰面鵟*在我家後院的樹林裡築巢，鴿子不來，說不定也是牠們的功勞呢。

謝謝你啦～

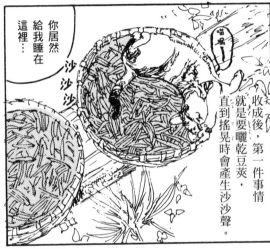

收成後，第一件事情就是要曬乾豆莢，直到搖晃時會產生沙沙聲。

你居然給我睡在這裡…

沙沙沙

噗嚕！

再用木槌敲打，讓豆莢和豆子分開。

豆莢別丟掉，生火時可以拿來當火種。

接著，讓分離出來的紅豆繼續曬太陽。

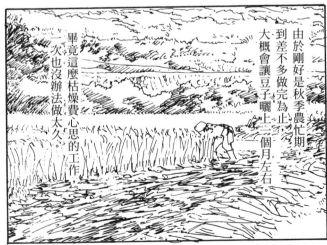

由於剛好是秋季農忙期，到差不多做完為止，大概會讓豆子曬上三個月左右。畢竟這麼枯燥費心思的工作，一次也沒辦法做太久。

*譯註：台灣俗稱國慶鳥。是老鷹的一種，但體形只有烏鴉大小。這種猛禽棲息在山林之中，以昆蟲或小型鳥類為食。

不過像這樣充分乾燥後，儲放時也不會生蟲。不僅可以讓豆香更強烈，

挑揀出有缺陷的豆子和異物之後，

好麻煩喔……還真是種太多了。

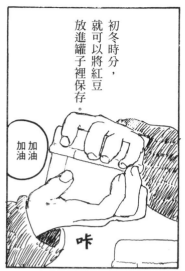

初冬時分，就可以將紅豆放進罐子裡保存。

加油加油

咔

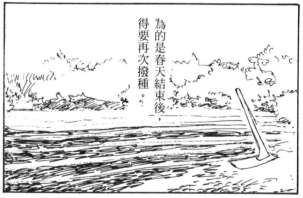

為的是春天結束後，得要再次撥種。

此時，將飽滿結實、形狀完整的豆子挑出來另外儲放，

生長過程與天氣變化如果沒有配合好，像是幼苗期天氣太冷、或需要日照時碰上雨季等等，紅豆就容易生病或是引來害蟲。

播種時間比這日子早或晚都不好，

在小森，每年有固定的「紅豆播種日」，就在五月二十一日。

13

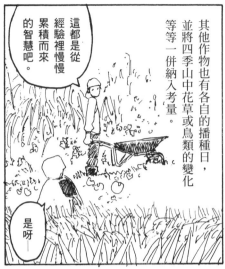

其他作物也有各自的播種日，並將四季山中花草或鳥類的變化等等一併納入考量。

這都是從經驗裡慢慢累積而來的智慧吧。

是呀——

無論萬事萬物，都有所謂的最佳時機吧。

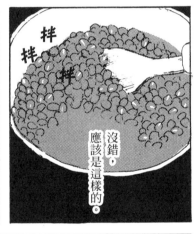

拌拌拌拌

沒錯，應該是這樣的。

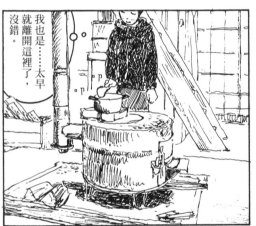

我也是……太早就離開這裡了，沒錯。

凡事都不能太過急躁……

煮紅豆餡也是，如果太早放入砂糖，不管煮上多久時間，紅豆也不會變得柔軟。

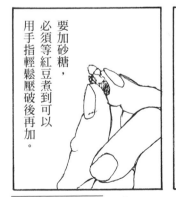

要加砂糖，必須等紅豆煮到可以用手指輕鬆壓破後再加。

18th dish 紅豆　完

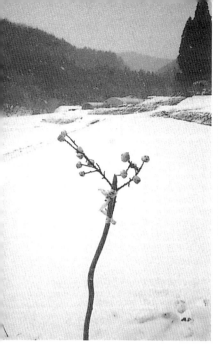

我把 12 個紅豆年糕插在樹枝上，
立在水田旁邊。（二月）

* 譯註：日本東北地方會在「小正月」（正月十五）的時候，將年糕切成小塊插在樹枝上，祈求今年作物豐收、闔家無病無災。插在樹上的年糕會再拿下食用，依各地風俗習慣，吃的時間也不盡相同。

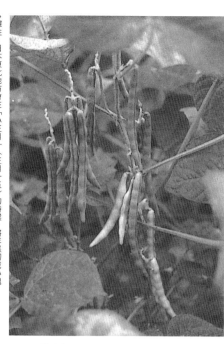

田裡的紅豆

紅豆司康

紅豆餡	2 大匙
麵粉	150 克
發粉	1 又 1/2 小匙
冰過的奶油	50 克
脫脂奶粉	1 小匙
水	少許

紅豆餡若是快沒了，我通常就會拿剩下的一點點來做「紅豆司康」。

1

將麵粉、發粉、
脫脂奶粉過篩，
加入奶油並搓揉成
顆粒狀。

2

將紅豆餡均勻
混入麵糰中。

3.

加些水，
調整麵糰的柔軟度，
使其硬度接近耳垂。

4.

分成 10 等份左右，
一起放入烤箱，
用 200 度烤
20 分鐘左右即完成。

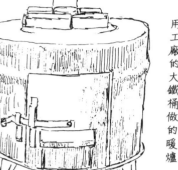

用工廠的大鐵桶做的暖爐

放在廚房的鑄鐵暖爐

將生火用的細枝，
堆疊成便於點燃的形狀再點火，
這過程總彷彿什麼儀式般，
令我滿心期待又有點緊張。

盯著火焰，
不管看多久都不會膩。

打掃煙囪是非常重要的，
若是忽略這點，
或許就會釀成火災。

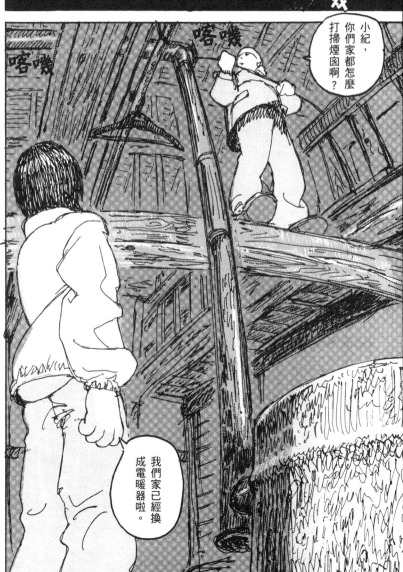

可是蔬菜就一定得用買的吧？

離開這裡的時候啊，行李裡還帶著白米呢，還有味噌。

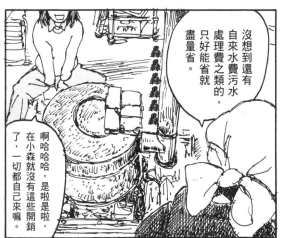

沒想到還有自來水水費污水處理費之類的，只好能省就盡量省。

啊哈哈哈哈，是啦是啦，在小森就沒有這些開銷了。一切都自己來嘛。

嗯，通風變好了。

好啦好啦，拿番薯過來吧。

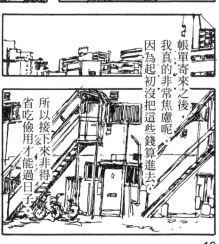

開始我每天都吃「泡麵配白飯」，這類東西來果腹，心想「泡麵裡有乾燥的肉和青菜，這樣就夠了吧。」

太慘了吧～

帳單寄來之後，我真的非常焦慮呢。因為起初沒把這些錢算進去，所以接下來非得省吃儉用才能過日子。

18

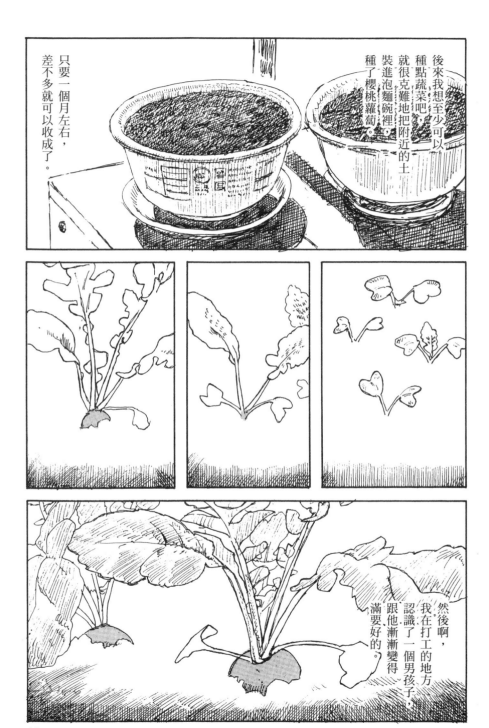

後來我想至少可以種點蔬菜吧，就很克難地把附近的土裝進泡麵碗裡，種了櫻桃蘿蔔。

只要一個月左右，差不多就可以收成了。

然後啊，我在打工的地方認識了一個男孩子，跟他漸漸變得滿要好的。

您好,歡迎光臨~

喔喔,那個放在義大利麵區啦。在前面兩排那邊。

天啊,妳超強的耶。

怎麼了?在找什麼嗎?

客人問我番茄罐頭放在哪裡。

嘿,剛剛謝啦。

喔,不會啦,沒什麼…

…好瘦喔…

再怎麼樣，也不能只吃那種東西吧…

什麼？你吃飯都只吃這些東西嗎？一個夾心麵包？

也有喝維他命補充劑啦。

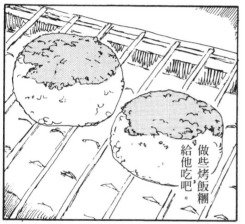

做些烤飯糰給他吃吧。

就用我們家種的米跟家裡釀的味噌，

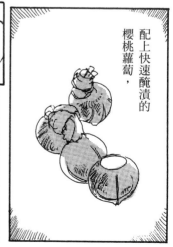

配上快速醃漬的櫻桃蘿蔔，

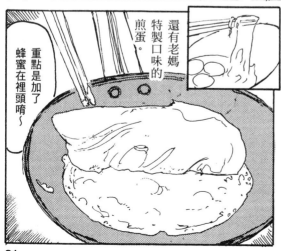

還有老媽特製口味的煎蛋。

重點是加了蜂蜜在裡頭唷～

21

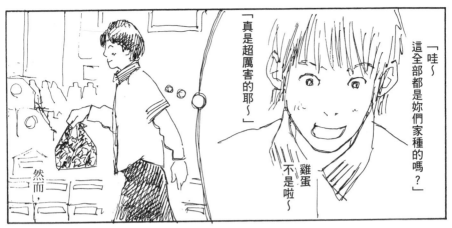

「哇～這全部都是妳們家種的嗎？」

「真是超厲害的耶～」

雞蛋不是啦～

然而，

欸 我前陣子啊～

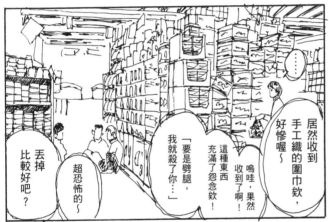

丟掉比較好吧？

超恐怖的～

「要是劈腿，我就殺了你…」

嗚哇，果然收到了啊！

這種東西充滿了怨念欸

居然收到手工織的圍巾欸，好慘喔～

就是說嘛。

欸欸，不覺得這邊很累可是薪水很差嗎？

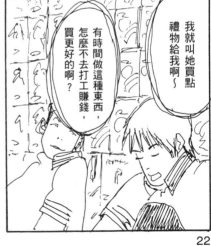

我就叫她買點禮物給我啊～

有時間做這種東西，怎麼不去打工賺錢，買更好的啊？

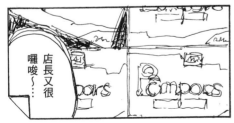

店長又很囉唆～…

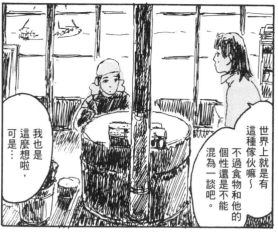

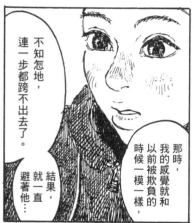
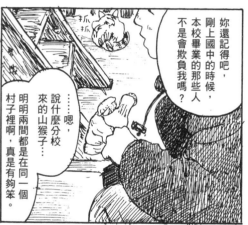
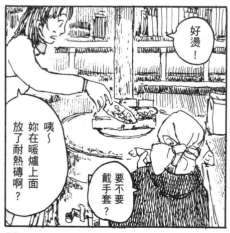
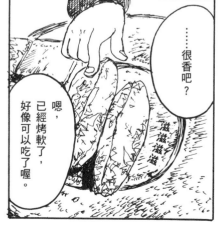

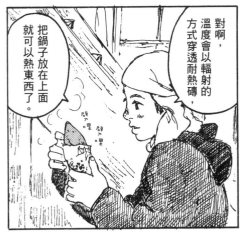

對啊，溫度會以輻射的方式穿透耐熱磚，

把鍋子放在上面就可以熱東西了。

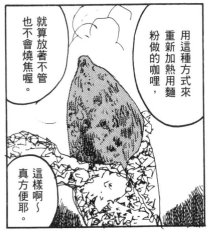

用這種方式來重新加熱用麵粉做的咖哩，

就算放著不管也不會燒焦喔。

這樣啊～真方便耶。

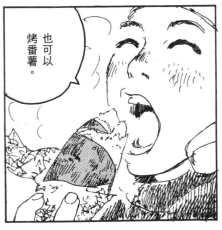

也可以烤番薯。

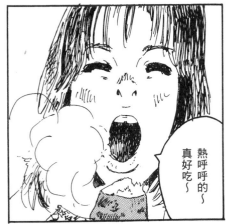

熱呼呼的～真好吃～

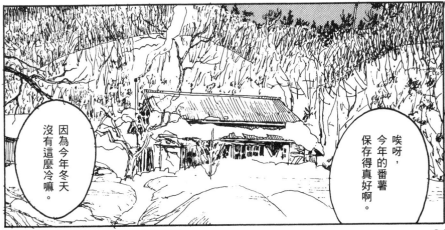

唉呀，今年的番薯保存得真好啊。

因為今年冬天沒有這麼冷嘛。

19th dish 櫻桃蘿蔔與烤番薯 完

一口氣將櫻桃蘿蔔全部採收起來也吃不完，所以要分次播種，錯開收成期，就可以一直吃到新鮮的櫻桃蘿蔔了。

如果你喜歡它鮮豔的顏色，記得別用煮的方式料理，否則會褪色的。

趁著還沒裂開之前早點採收吧。

融化過又再次結凍的雪地表面。　　上頭有狐狸的足跡。

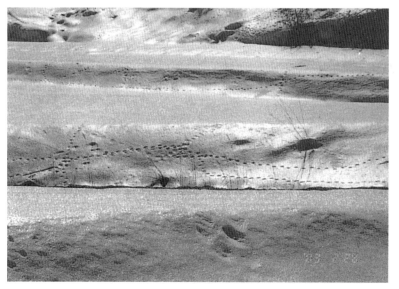

將圓木劈成柴薪的時候，
有時由於目測失誤，
會讓把手敲擊到木頭，
因此我會用很粗的鐵絲
纏繞在把手上，
以便保護它。

斧

集中精神劈柴對我來說是件快樂的事。
先看準木紋方向或是木節的所在，
再將斧頭劈進正確的位置，
如此一來，不需太用力，
木材也會自己應聲裂開。

身體要是施力太大，位置就會偏掉，
無法劈得很順利。

劈柴就是樹木與身體之間的對話，
呼吸的節奏或是施力的時機都相當重要，
我是這樣認為的。

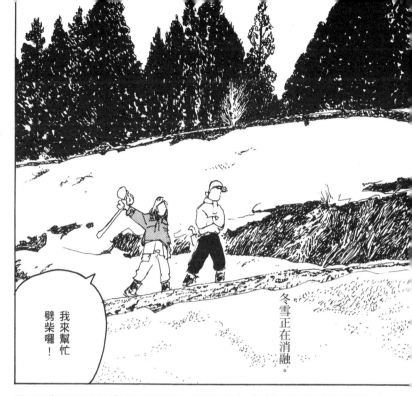

冬雪正在消融。

我來幫忙劈柴囉！

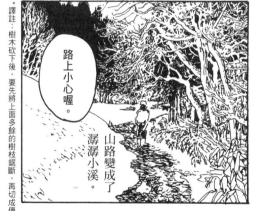

路上小心喔。

山路變成了潺潺小溪。

我的家也被泥濘所包圍。

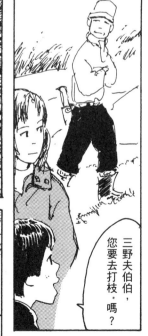

三野夫伯伯，您要去打枝＊嗎？

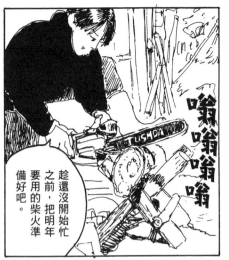

趁還沒開始忙之前，把明年要用的柴火準備好吧。

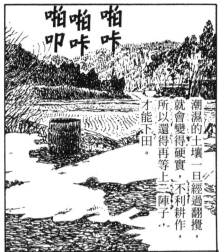

啪咔
啪咔
啪叩

潮濕的土壤一旦經過翻攪，就會變得硬實，不利耕作，所以還得再等上一陣子，才能下田。

……吃個午餐吧。

有嗎？

啪咔

咚！

……小紀，妳今天還真是卯足全力耶。

呼

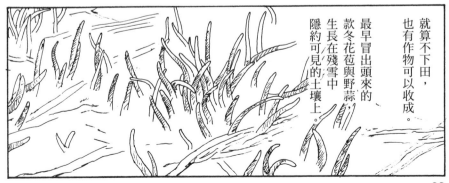

就算不下田，也有作物可以收成。

最早冒出頭來的款冬花苞與野蒜，生長在殘雪中／隱約可見的土壤上。

28

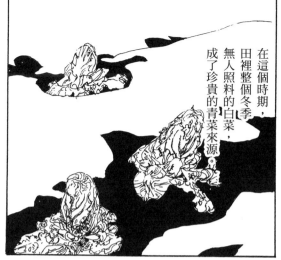

在這個時期，田裡整個冬季無人照料的白菜，成了珍貴的青菜來源。

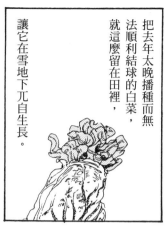

把去年太晚播種而無法順利結球的白菜，就這麼留在田裡，讓它在雪地下兀自生長。

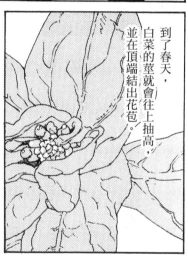

到了春天，白菜的莖就會往上抽高，並在頂端結出花苞。

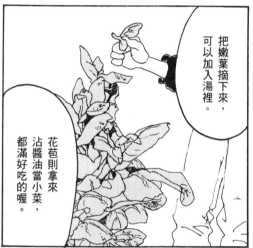

把嫩葉摘下來，可以加入湯裡。

花苞則拿來沾醬油當小菜，都滿好吃的喔。

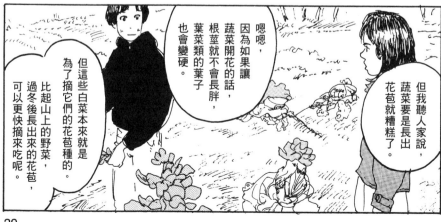

但我聽人家說，蔬菜要是長出花苞就糟糕了。

嗯嗯，因為如果讓蔬菜開花的話，根莖就不會長胖，葉菜類的葉子也會變硬。

但這些白菜本來就是為了摘它們的花苞種的。

比起山上的野菜，過冬後長出來的花苞，可以更快摘來吃呢。

散開

先煮義大利麵。

唰唰唰唰唰唰唰

洗野蒜還滿麻煩的欸。

有點摘太多了。

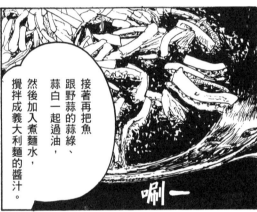

接著再把魚跟野蒜的蒜綠、蒜白一起過油，然後加入煮麵水，攪拌成義大利麵的醬汁。

唰一

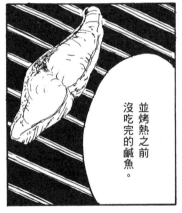

並烤熱之前沒吃完的鹹魚。

然後關火撈麵，把水瀝乾後，拌入準備好的醬汁裡。

麵一煮好就馬上丟入白菜的花苞。

將料理筷架在鍋子上，再蓋上盤子，利用蒸氣溫盤。

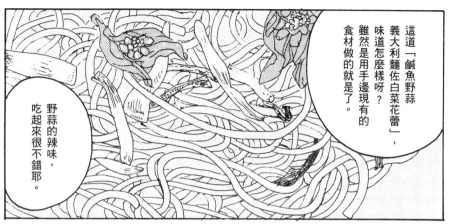

這道「鹹魚野蒜義大利麵佐白菜花蕾」，味道怎麼樣呀？雖然是用手邊現有的食材做的就是了。

野蒜的辣味，吃起來很不錯耶。

把義大利麵換成馬鈴薯，然後改用炒的，說不定也是道不錯的配菜呢。

馬鈴薯應該都發芽了啦，就算把芽摘掉，也大概都不能吃了吧。

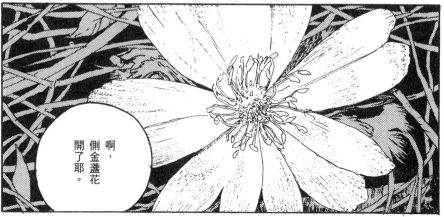

啊，側金盞花開了耶。

這邊也有呢。

生長範圍變得真廣呢。

......

沒記錯的話。

......是說側金盞花有毒對吧。

真想加到我主管的茶裡面！

......好像是喔，怎麼啦？

真的受夠了啦！我工作的地方氣氛超級差耶！那個白痴主管本來說到了春天就要調職，現在卻又沒這回事了！

原本我們心想他就快走了，所以一直在忍耐，但現在真的是快要爆發了耶。

那個白痴只在乎跟自己有關的少數人，其他通通都不管！而且如果跟他稍微意見不同，他總是一副「我最厲害，你磨練個幾年再來吧」這種態度！

比起做好工作，他只想要保護自己的利益而已。就連開會這種重要時刻，他也一直滔滔不絕地讚美社長，還有其他公司的人在場欸！

裝出一副很有能力的樣子，接了一～大堆工作，自我中心的後果就是死路一條嘛，工作量當然超出了他的能力範圍啊！

可是呢，那混蛋卻把這些壓力全部推給身邊其他的人，臉上還一副理所當然的表情！！

失敗就是別人害的，成功卻都是他的功勞！

原來妳劈柴是想要發洩一下情緒啊。

而且有事的時候當下該有的責任感他也根本完全沒有這算什麼男人啊
而且而且而且…超級膚淺的啊啊啊啊

妳們兩個丫頭，怎麼一直講別人壞話！

真是還沒長大的小鬼頭啊。

好痛！

給我聽好，覺得別人手段狡詐，就代表你們心裡也有一樣的想法啦！

只長身體沒長腦袋嘛…真是的…

實在看不下去…

……

對我發飆了。

爺爺好久沒

嗯…

殘雪兩三天內
就會融化得
一點也不剩。

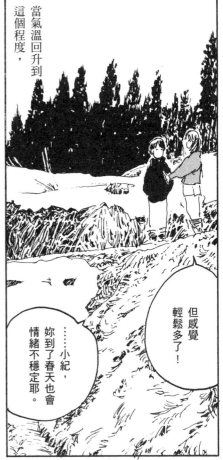

當氣溫回升到
這個程度，

但感覺
輕鬆多了！

……小紀，
妳到了春天也會
情緒不穩定耶。

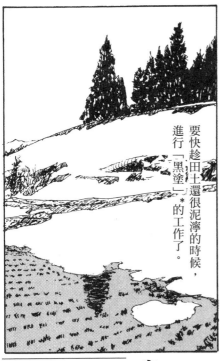

要快趁田土還很泥濘的時候，
進行「黑塗」*的工作了。

*譯註：一種把田裡的泥巴塗抹到田埂上的田務。嚴寒時，田埂的內部可能由於結冰或是老鼠築巢

20th dish 白菜花苞　完

積雪融化，去年冬天的烏塌菜又重見天日了。

水菜或烏塌菜等冬天留在田裡的蔬菜，春天來臨時也會結出花苞，也可以摘來食用，不過應該還是白菜的花苞最大又最好吃吧。

韭菜刺破了枯葉，向上生長著。

只要待在小森，
我幾乎無時無刻都穿著長靴。

有到農田或山上等
平時穿的堅韌長靴，
也有在水田工作的時候穿的
質地柔軟的靴子。

每當工作告一段落，
我就會在水溝或可以
沖洗的場所把污泥洗掉，
讓靴子常保乾淨。

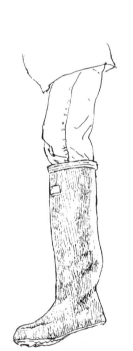

水田用靴子

長在我家四周的水仙花，全都開了。

正值賞櫻的好時節，茱萸樹也吐出了色澤美麗的嫩葉。

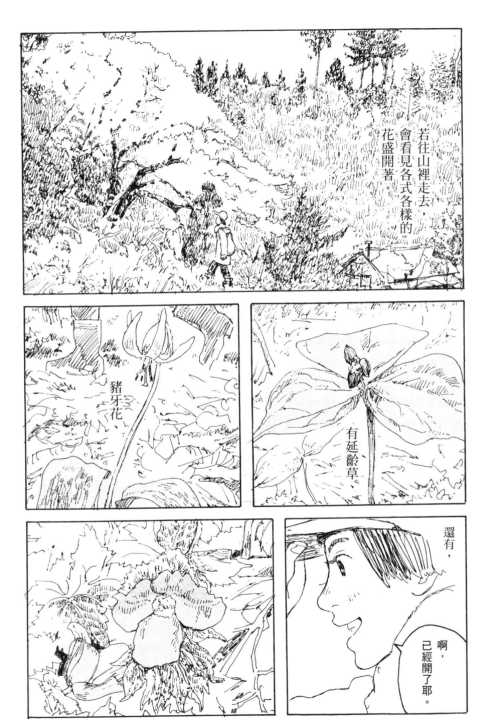

若往山裡走去，會看見各式各樣的花盛開著。

豬牙花、

有延齡草、

還有，

啊，已經開了耶。

38

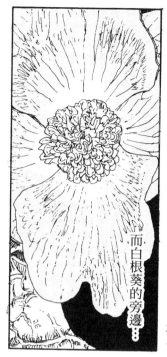

而白根葵的旁邊⋯

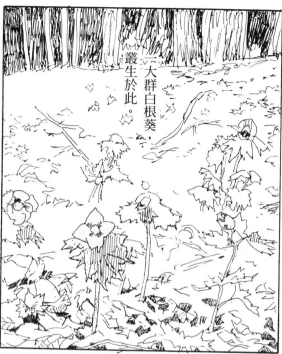

一大群白根葵，叢生於此。

是紅葉笠！找到了找到了！

紅葉笠做成料理後香氣四溢，汆燙後沾醬油或是炸成天婦羅，都很好吃。

總之先搶先贏啦。

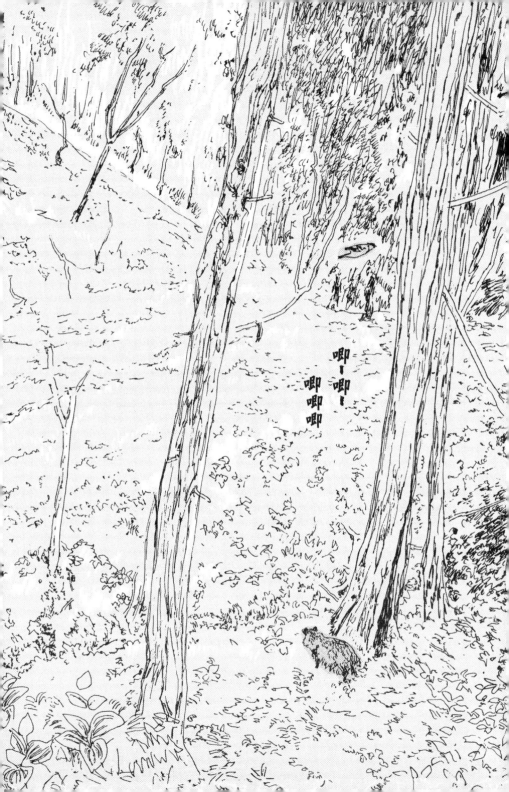

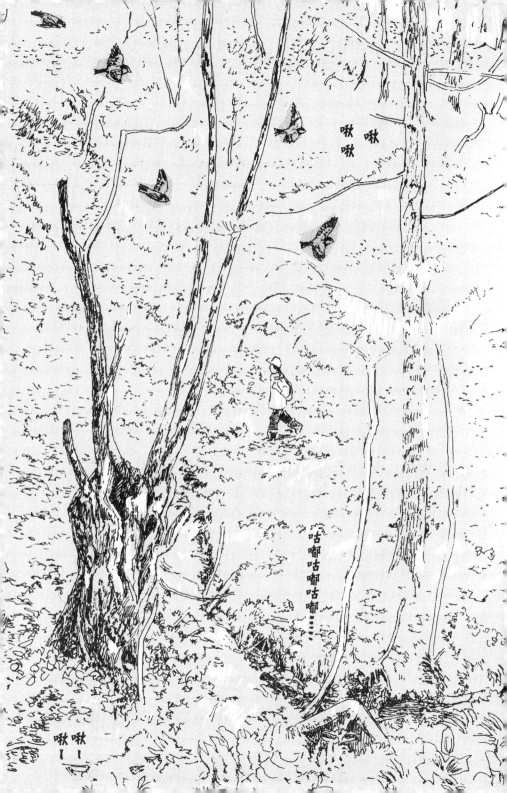

要再一段時間才能吃。

嗯～還很硬呢。

莢果蕨嘛……大概已經被摘光了吧？

不知道漉油的新芽冒出來了沒……

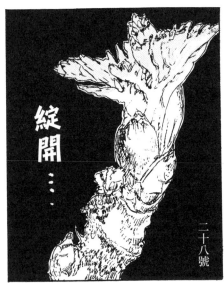

綻開……

二十八號

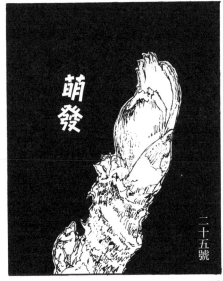

萌發

二十五號

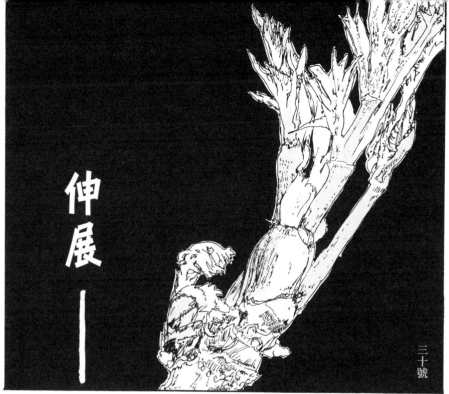

伸展──

三十號

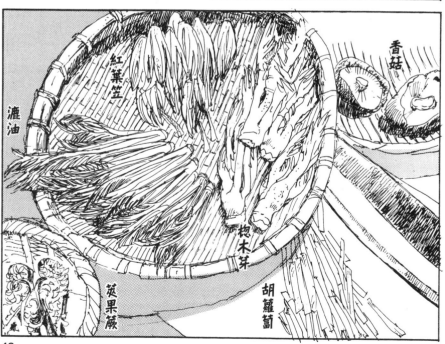

香菇

紅葉笠

漉油

楤木芽

茮果蕨

胡蘿蔔

43

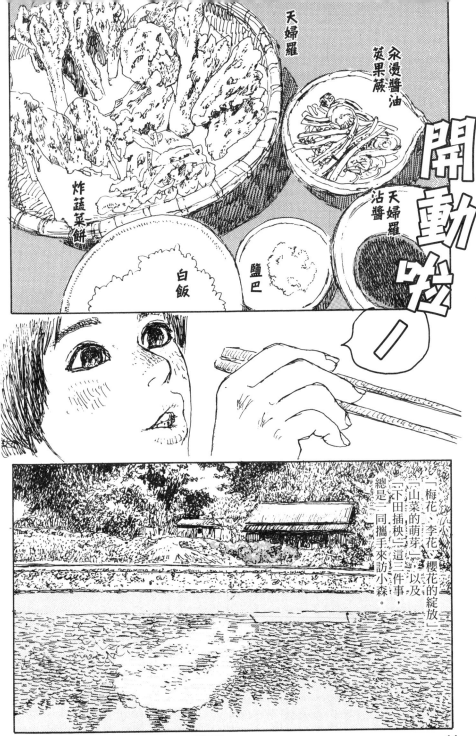

天婦羅

氽燙醬油

莢果蕨

炸蔬菜餅

天婦羅沾醬

白飯

鹽巴

開動啦!

「梅花、李花、櫻花的綻放」、「山菜的萌芽」以及「下田插秧」這三件事,總是一同攜手來訪小森。

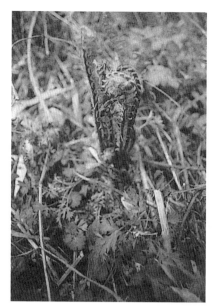

這就是莢果蕨。

春天，若是在山林裡
發現高大的楤木，
總是令我傷心。
因為即使樹上冒出了
好多好多的楤木芽，
卻都生長在高處，
摘也摘不到……

而家附近的楤木，
我會修剪得讓它不要向上長高，
而是往橫向延伸。
如果從小樹上摘下太多新芽，
樹就會枯萎，
所以摘的時候得考慮到明年，
不能太過貪心。

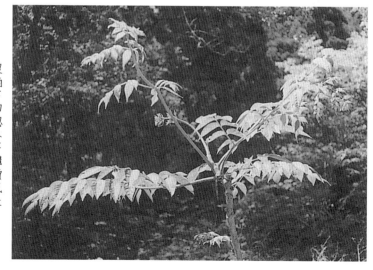

沒摘下的楤木芽繼續成長，
枝枒就會像這樣伸展開來，
這景象令我滿心期待明年的收成。

閒置了好幾年的田裡，不但遍布著雜草根，也會有很多石塊，所以要先用這種鋤頭和鏟子，把土裡的雜物挖出來。

翻土後再予以整平，將田地整理成利於種植蔬菜的環境。

當長期務農的人們使用起鋤頭，那姿態既富有節奏感又毫不拖泥帶水，簡直就像是舞蹈似的。

這些農具也算是刀具的一種。經常將前端磨利，是讓農具變得更好用的祕訣。

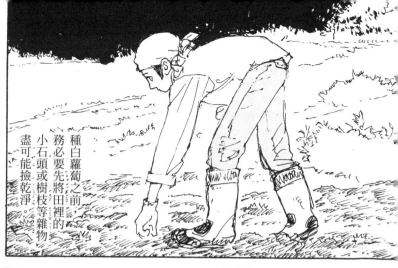

種白蘿蔔之前，務必要先將田裡的小石頭或樹枝等雜物盡可能撿乾淨。

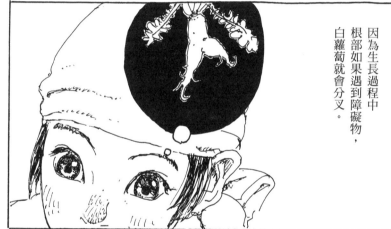

因為生長過程中根部如果遇到障礙物，白蘿蔔就會分叉。

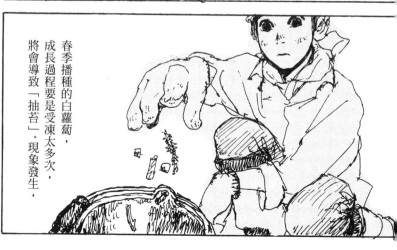

春季播種的白蘿蔔，成長過程要是受凍太多次，將會導致「抽苔」*現象發生，

＊譯註：蔬菜為準備開花而長出花莖的現象。抽苔後，植物體為使開花與結種順利，會將養分集中送往花莖，可食部位就會因此變老，不再適合食用。

因此須留意霜害
在水田整地的時期播種

也因此我總是
不自覺地多種了一些。

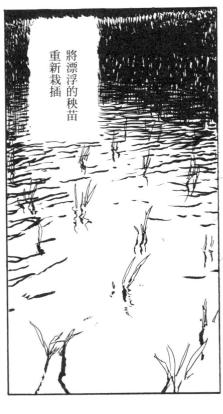

將漂浮的秧苗
重新栽插

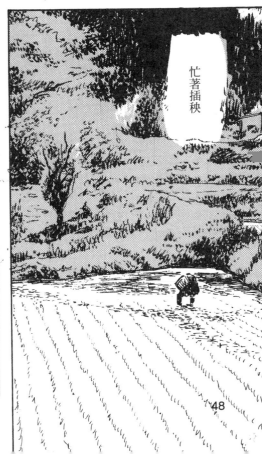

忙著插秧

摘取歐洲蕨的嫩芽，並用鹽巴醃漬保存等等…

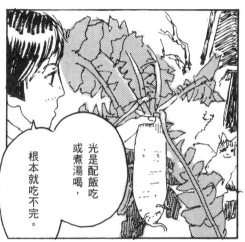

趁著我們為這些工作忙碌的時候，白蘿蔔也長大了，來到美味的時節。

光是配飯吃或煮湯喝，根本就吃不完。

為了消耗過多的收成，我認為將白蘿蔔做成甜點應該可行才對，

因此這幾年來，我都會挑戰製作「白蘿蔔塔」。

來吧

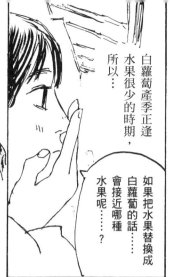

白蘿蔔產季正逢水果很少的時期，所以⋯

如果把水果替換成白蘿蔔的話⋯⋯會接近哪種水果呢⋯⋯？

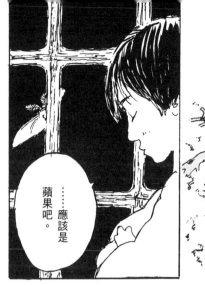

⋯⋯應該是蘋果吧。

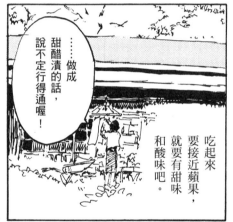

吃起來要接近蘋果，就要有甜味和酸味吧。

⋯⋯做成甜醋漬的話，說不定行得通喔！

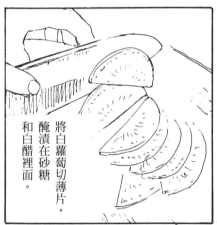

將白蘿蔔切薄片，醃漬在砂糖和白醋裡面。

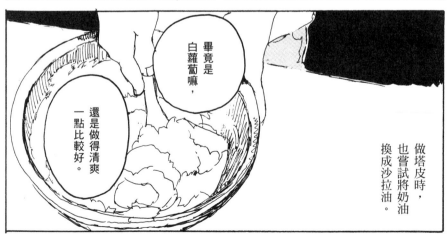

畢竟是白蘿蔔嘛，還是做得清爽一點比較好。

做塔皮時，也嘗試將奶油換成沙拉油。

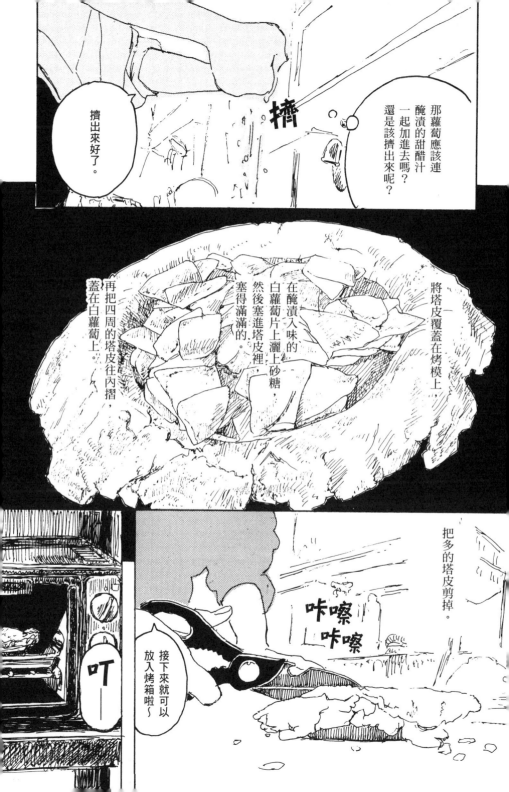

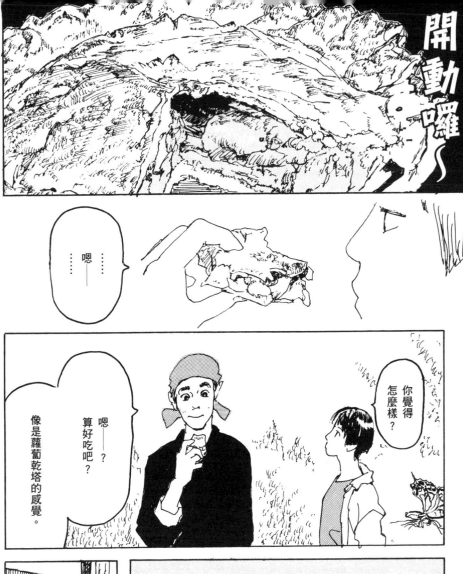

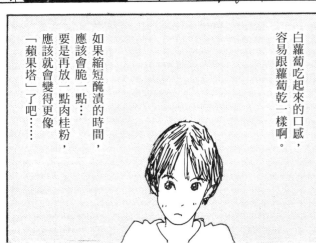

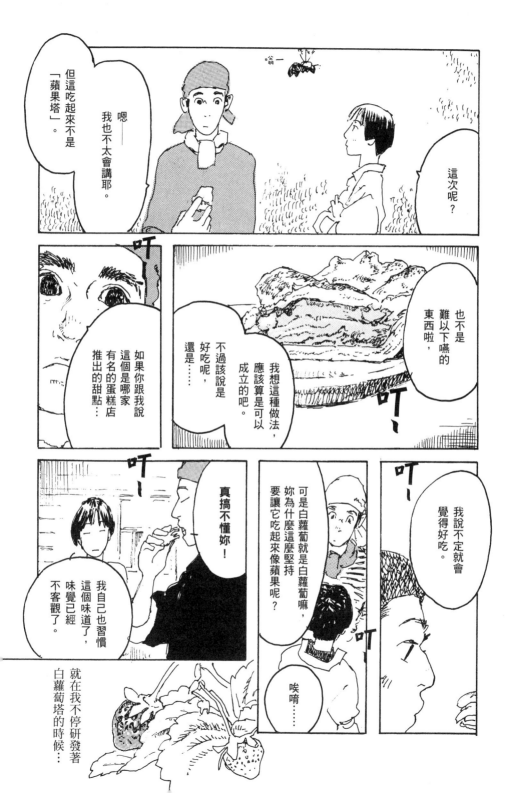

桑椹也變了顏色。

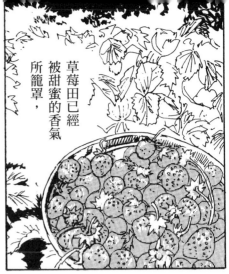

草莓田已經被甜蜜的香氣所籠罩，

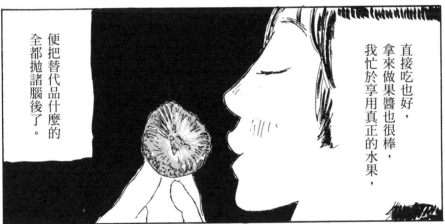

直接吃也好，拿來做果醬也很棒，我忙於享用真正的水果，便把替代品什麼的全都拋諸腦後了。

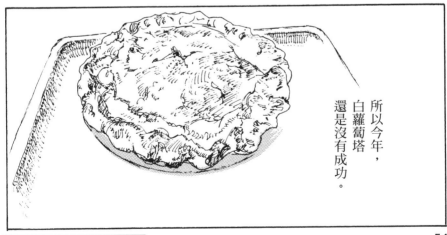

所以今年，白蘿蔔塔還是沒有成功。

22nd dish 春白蘿蔔塔　完

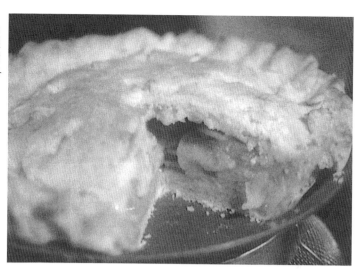

白蘿蔔塔

春夏的白蘿蔔，似乎都會帶點苦味。我都是切成長方形的短薄片，稍微曬乾之後，拿來入菜。收成太多的時候，我便常把白蘿蔔加入咖哩醬裡面，咖哩的香味會滲進蘿蔔裡，就像關東煮的蘿蔔一樣好吃。加入一般的咖哩也好吃，稍作變化，來個「紅椒牛肉白蘿蔔咖哩」也不錯。

將牛肉的外層烤得酥脆，再與蔬菜一起拌炒，再把喝剩的紅酒，也倒進鍋中煮到入味，便是一道美味的佳餚喔。

把熊也愛吃的桑椹做成果醬吧

熊

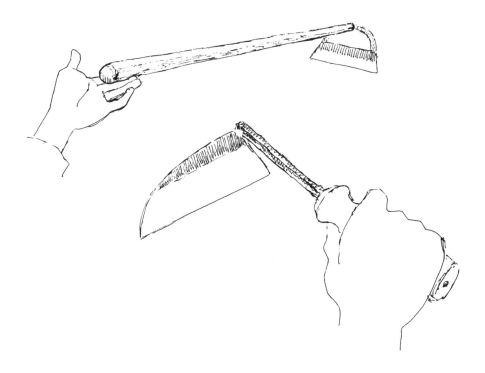

農家的田地或住宅四周之所以乾淨整齊，是因為農婦們時時辛勤地仔細除去雜草。即便家事繁忙，她們也會找出些許的空閒，或農務稍歇的時候，趁眼下雜草還沒茁壯趕緊連根拔除。

雜草拔起來後，如果直接丟著不管，又會重新在地上紮根，所以必須集中起來，待乾燥後再用火燒掉。

全靠這些日積月累的平凡工作，日常的風景才得以常保整潔。

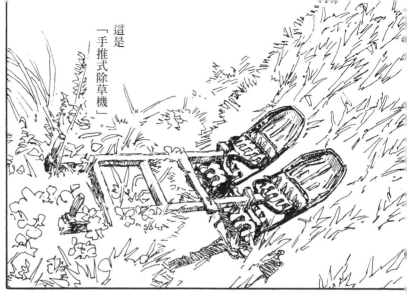

這是「手推式除草機」。

已經變成一片雜草叢生的草原啦～

這是我的水田。

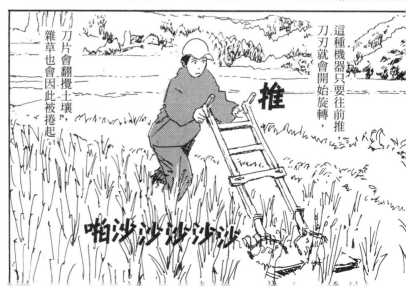

這種機器只要往前推，刀刃就會開始旋轉，

刀片會翻攪土壤，雜草也會因此被捲起。

推

啪沙沙沙沙沙沙

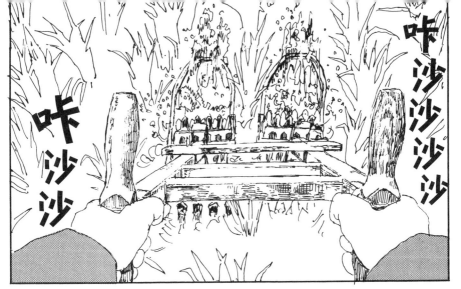

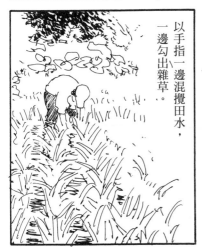

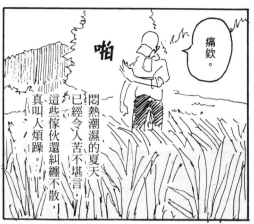

痛欸。

悶熱潮濕的夏天已經令人苦不堪言，這些傢伙還糾纏不散，真叫人煩躁。

嗚～腰和肩膀開始不舒服了。

啊～真想痛痛快快地清涼一下啊。

我最討厭馬蠅了。

來做點氣泡酒吧。

首先，先釀製甜酒。

把粥和米麴攪拌均勻。

在夏季，室溫就可以成功發酵。

嗯，好～喝！

接著，在鍋子裡添加更能促進發酵的菌種，優格或酒類都可以。

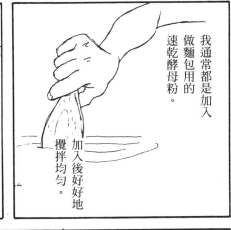

我通常都是加入做麵包用的速乾酵母粉。加入後好好地攪拌均勻。

因為氣溫很高，所以大概放個半天就可以飲用了。

關上

再放入冰箱裡頭，冰得冷～冷的。

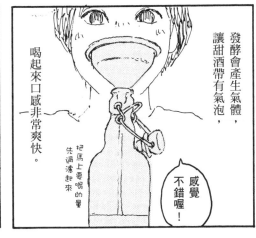

喝起來口感非常爽快。

發酵會產生氣體，讓甜酒帶有氣泡，

把馬上要喝的量先過濾起來

感覺不錯喔！

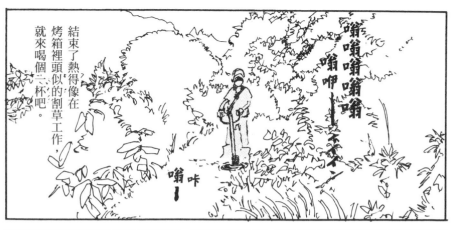

結束了熱得像在烤箱裡頭似的割草工作,就來喝個二、三杯吧。

嘯嘯嘯嘯嘯
嘯唧

嘯咔

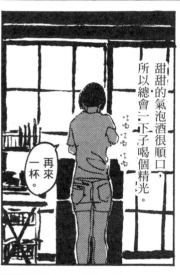

甜甜的氣泡酒很順口,所以總會一下子喝個精光。

再來一杯。

超好喝——

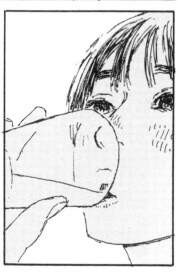

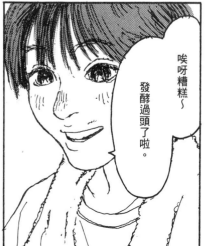

唉呀糟糕~
發酵過頭了啦。

咦——?

不過,偶爾也會有釀得太多的時候。

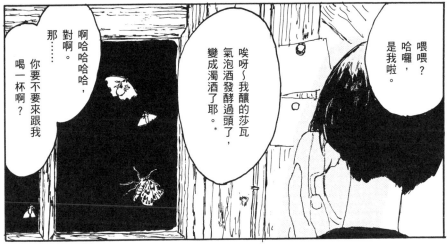

喂喂?哈囉,是我啦。

唉呀～我釀的莎瓦氣泡酒發酵過頭了,變成濁酒了耶。*

啊哈哈哈哈哈,對啊。

那……你要不要來跟我喝一杯啊?

嗯嗯,你要用走的過來喔～

不然會被小紀發現的。

晚安～

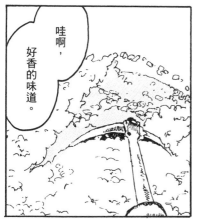

哇啊，好香的味道。

外面溼氣好重，雨一副要下不下的樣子呢。

歡迎啊～……唉唷，腰好痛喔。

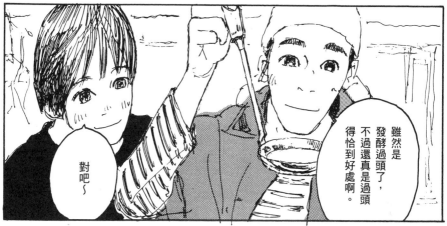

對吧～

雖然是發酵過頭了，不過還真是過頭得恰到好處啊。

人不僅被潮濕所包圍，也身陷真正的黑暗之中…

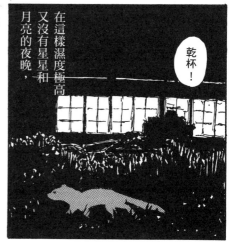

在這樣濕度極高又沒有星星和月亮的夜晚，

乾杯！

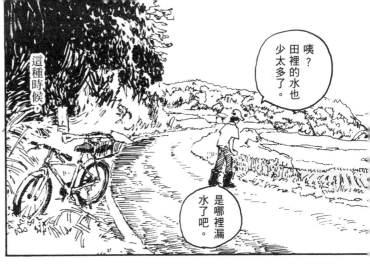

水田裡的水
某種程度上也是為了
保持稻田的溫度，
所以田水是很溫暖的。
在寒冷的梅雨季
或是感冒的時候
下田工作，
身體會變得暖和
又舒服。

除完草的區域

鼴鼠

瓠瓜的花

這是不用裝電池也可以用的手電筒

小森幾乎沒有路燈，夜裡若是無星無月，那可真是一片漆黑。傍晚外出時為了以防萬一，就算只是去附近的鄰居家裡，也會帶著手電筒出門。

以前有次騎腳踏車到鄰鎮去，回程出發得太晚，天都已經黑了，四周令我感到恐懼。

卻一定得翻過山頭才能回家。我在沒有電燈的森林中牽著自行車往上走，伸手不見五指，連山路都幾乎看不清楚了。

正煩惱著該怎麼辦才好時，抬頭一看，看見山路上方沒有樹枝遮蔽，所以可以看見天空散發出些微的亮光，便依著光芒往前走，好不容易才離開了森林。

而且因為很害怕會遇到熊，所以我一直大聲唱著歌……

在那次經驗後，我一定會把手電筒放在隨身的袋子裡面。

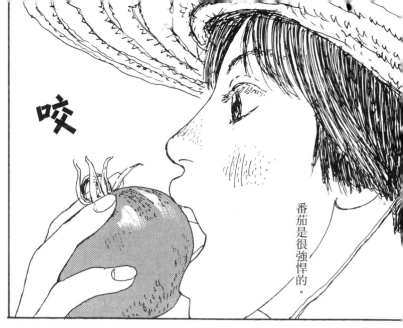

咬

番茄是很強悍的。

24th dish

番茄

丟

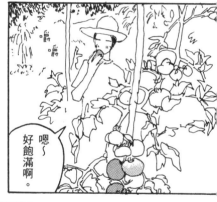

嗯～
好飽滿啊。

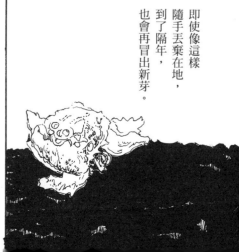

即使像這樣
隨手丟棄在地，
到了隔年，
也會再冒出新芽。

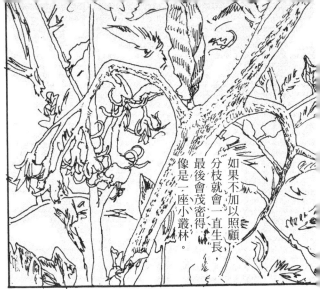

如果不加以照顧，分枝就會一直生長，最後會茂密得像是一座小叢林。

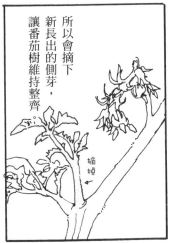

所以會摘下新長出的側芽，讓番茄樹維持整齊。

摘掉↙

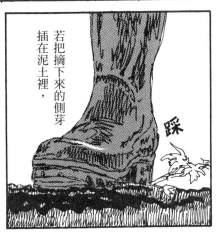

若把摘下來的側芽插在泥土裡，

踩

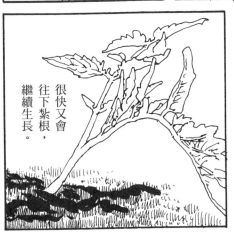

很快又會往下紮根，繼續生長。

不過，從另一個角度來看，

咬

真是厲害啊……

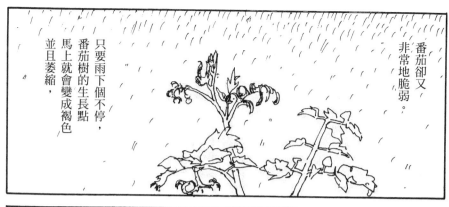

番茄卻又非常地脆弱。

只要雨下個不停，番茄樹的生長點馬上就會變成褐色，並且萎縮，

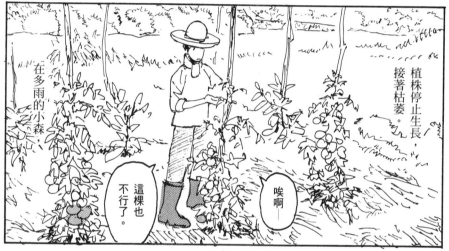

植株停止生長，接著枯萎。

在多雨的小森，

這棵也不行了。

唉啊——

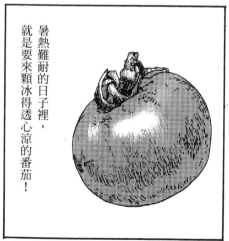

暑熱難耐的日子裡，就是要來顆冰得透心涼的番茄！

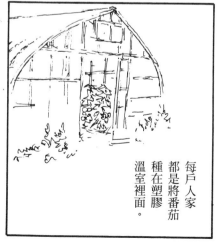

每戶人家都是將番茄種在塑膠溫室裡面。

番茄對於料理也是不可或缺的存在。

喀嚓

啊～
復活了～～

噗啾

將皮剝掉後水煮。

採收完全成熟的番茄，

在番茄的屁屁（底部）劃上一個十字…

用滾水燙一下再放入冷水裡，皮就會變得很好剝了。

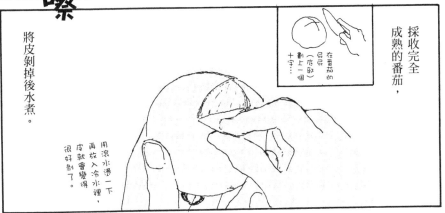

然後連同煮番茄的湯汁一起裝進罐子裡，再將罐子煮沸消毒後，即可保存起來。

這就是自家製的番茄罐頭。

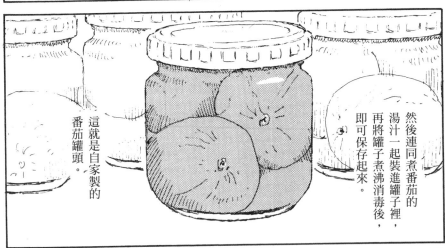

冰透之後
直接吃，
也是一道
清爽順口的
美味甜點。

小一點的番茄
就一口吃掉。

在冬天，
我會加進咖哩或是義大利麵裡一起煮。
（夏天就直接用生的番茄）

我卻是以露天
栽種的方式
來種番茄。

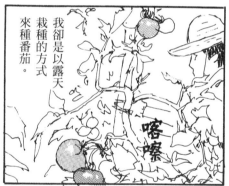

喀嚓

吞

說是這麼說，
不過⋯⋯

簡直無法想像
沒有番茄的
生活呢～

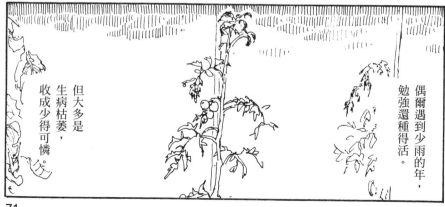

偶爾遇到少雨的年，
勉強還種得活。

但大多是
生病枯萎，
收成少得可憐。

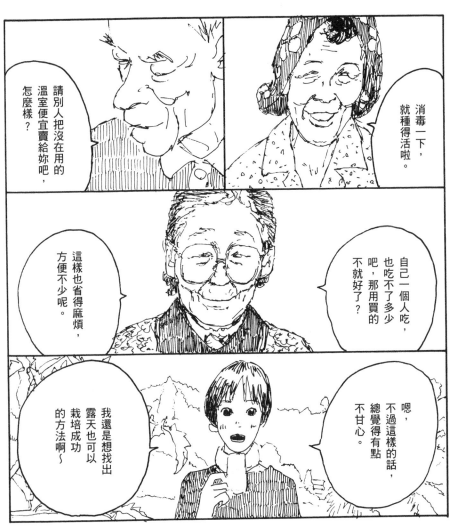

請別人把沒在用的溫室便宜賣給妳吧，怎麼樣？

消毒一下，就種得活啦。

這樣也省得麻煩，方便不少呢。

自己一個人吃，也吃不了多少吧，那用買的不就好了？

我還是想找出露天也可以栽培成功的方法啊～

嗯，不過這樣的話，總覺得有點不甘心。

每當談到這話題，我總是如此回答，小森的人們。

不過，

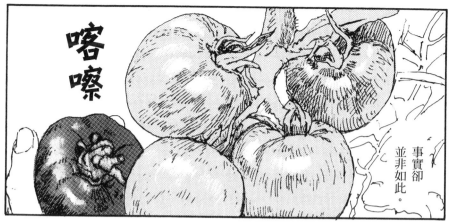

事實卻並非如此。

今年的番茄真是大豐收呢……

買一座溫室要花很多錢，

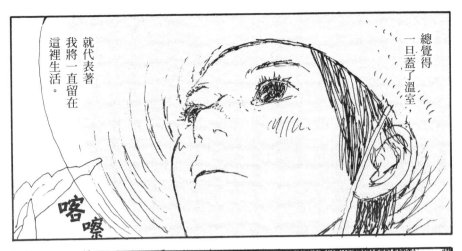

總覺得一旦蓋了溫室，就代表著我將一直留在這裡生活。

喀嚓

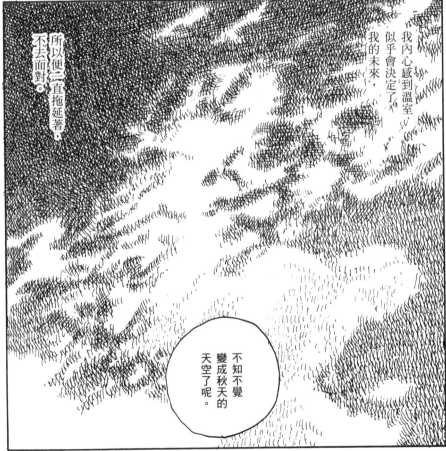

我內心感到溫室似乎會決定了我的未來，所以便一直拖延著，不去面對。

不知不覺變成秋天的天空了呢。

24th dish 番茄 完

番茄的滋味相當濃郁，
只要將它加入料理中，
不必多耗心思，
就可以煮出好喝的湯或是醬汁，
我覺得番茄就是屬害在這裡。
曬成番茄乾也是一種
保存的好方法，
不過這就要看天公作不作美了。

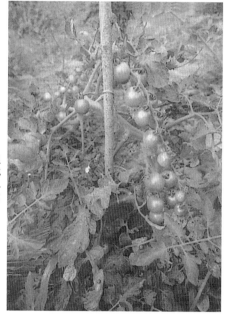

成熟的番茄容易招來鳥類的啄食

迷你番茄

田裡的茄子

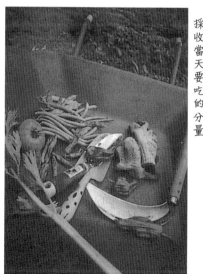

糯米椒、青椒、刀豆、番茄、芹菜
採收當天要吃的分量

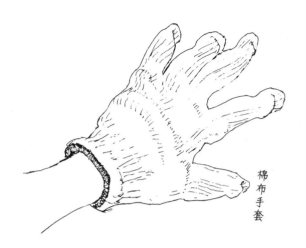

棉布手套

不管是下田耕作、幫暖爐添柴火、
或是烤麵包，
棉布手套都是非常重要的寶貝工具。

但是，我的手乾裂得非常嚴重，
所以種田的時候我會在裡面
再加戴一層柔軟的手套。

戴著橡膠手套工作
好像也可以防止手部乾裂。

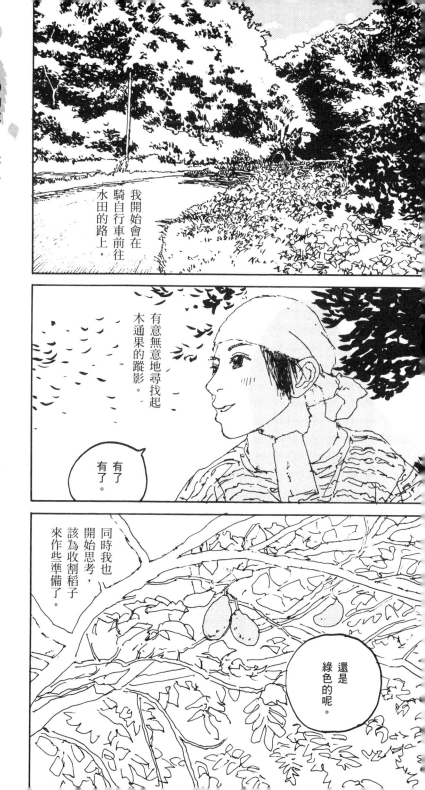

我開始會在騎自行車前往水田的路上，

有意無意地尋找起木通果的蹤影。

有了
有了。

同時我也開始思考，該為收割稻子來作些準備了。

還是綠色的呢。

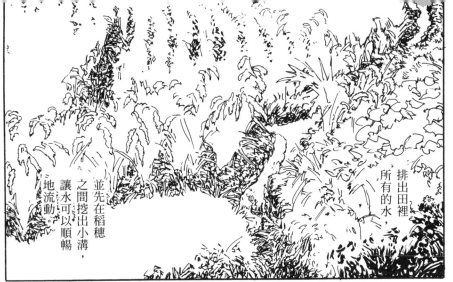

排出田裡所有的水，並先在稻穗之間挖出小溝，讓水可以順暢地流動。

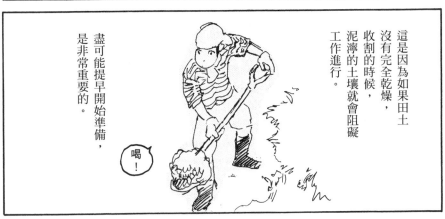

這是因為如果田土沒有完全乾燥，收割的時候，泥濘的土壤就會阻礙工作進行。

盡可能提早開始準備，是非常重要的。

喝！

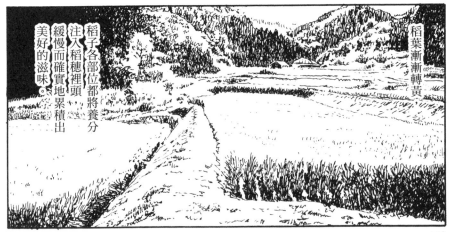

稻葉漸漸轉黃

稻子各部位都將養分注入稻穗裡頭，緩慢而確實地累積出美好的滋味。

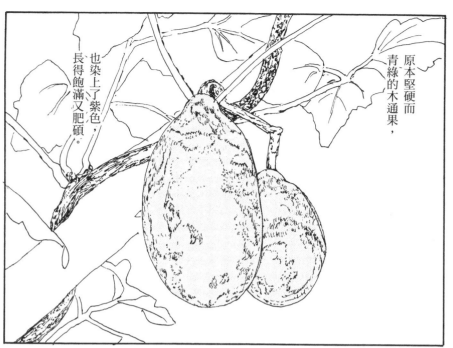

原本堅硬而青綠的木通果，也染上了紫色，長得飽滿又肥碩。

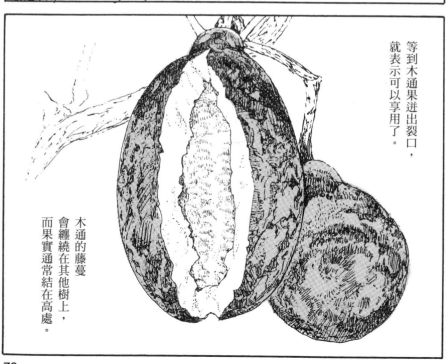

等到木通果迸出裂口，就表示可以享用了。

木通的藤蔓會纏繞在其他樹上，而果實通常結在高處。

小時候，我們會為了木通果而爬到樹上。

雖然高度令我們害怕，但還是會爬上去摘。

你可以嗎？

明天我再來摘那邊的！

好像很可怕耶～

有好多喔！

換作是大人，手段可就不同了。

太狡猾了！太狡猾了啦～

居然把樹砍斷！

80

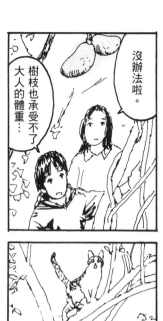

沒辦法啦。

樹枝也承受不了大人的體重…

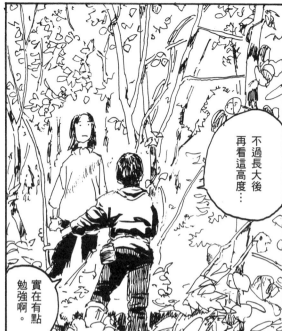

不過長大後再看這高度…

實在有點勉強啊。

已經傍晚了，妳們要小心點喔。

嗯，我們差不多要回家了。

爺爺！

真好啊。

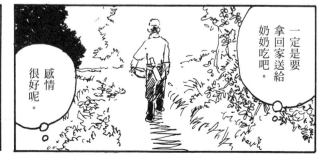

一定是要拿回家送給奶奶吃吧。

感情很好呢。

雖然根本
沒放進
冰箱冰過，

可是不知
道為什麼，
吃進嘴裡
不但很清涼，

含

種子就盡可能地
播種在家的附近，
努力拓展它們的地盤。

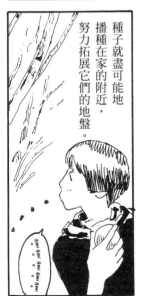

和菓子追求的
就是這種感覺吧。

還帶著一股
高雅的甜味。

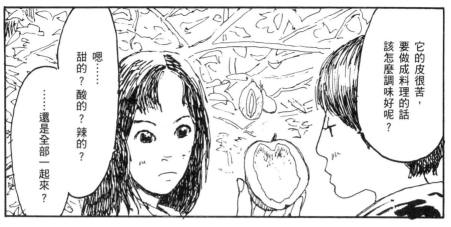

它的皮很苦，要做成料理的話該怎麼調味好呢？

嗯……甜的？酸的？辣的？……還是全部一起來？

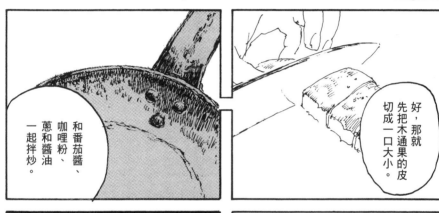

好，那就先把木通果的皮切成一口大小。

和番茄醬、咖哩粉、蔥和醬油一起拌炒。

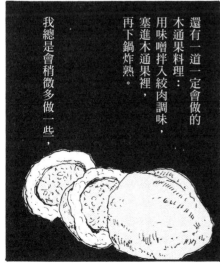

還有一道一定會做的木通果料理：用味噌拌入絞肉調味，塞進木通果裡，再下鍋炸熟。我總是會稍微多做一些，

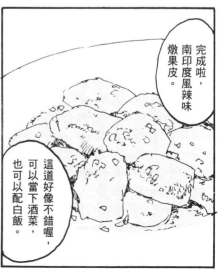

完成啦，南印度風辣味燉果皮。

這道好像不錯喔，可以當下酒菜，也可以配白飯。

83

當作割稻時的便當。

沙沙

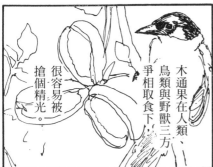

木通果在人類、鳥類與野獸三方爭相取食下，很容易被搶個精光。

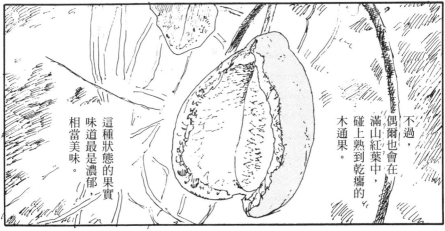

不過，偶爾也會在滿山紅葉中，碰上熟到乾癟的木通果。

這種狀態的果實味道最是濃郁，相當美味。

25th dish 木通果　完

早春時，摘取木通的嫩芽，汆燙後可沾醬油食用，也可以炸成天婦羅來吃。

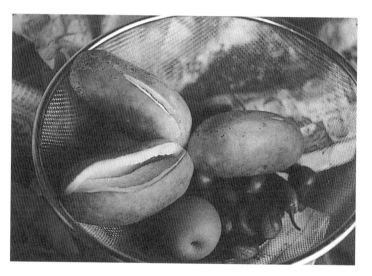

自家附近摘到的木通果、梨子、山栗和糯米椒。

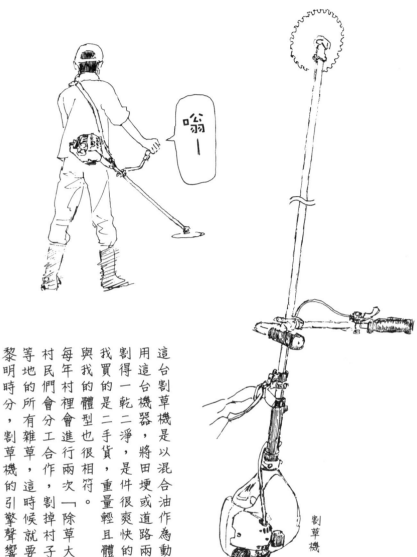

嗡一

割草機

這台割草機是以混合油作為動力來源。用這台機器，將田埂或道路兩旁的雜草一口氣割得一乾二淨，是件很爽快的事。

我買的是二手貨，重量輕且體積小，與我的體型也很相符。

每年村裡會進行兩次「除草大作戰」，村民們會分工合作，割掉村子道路旁以及河畔等地的所有雜草，這時候就要派它登場了。

黎明時分，割草機的引擎聲響徹山中。

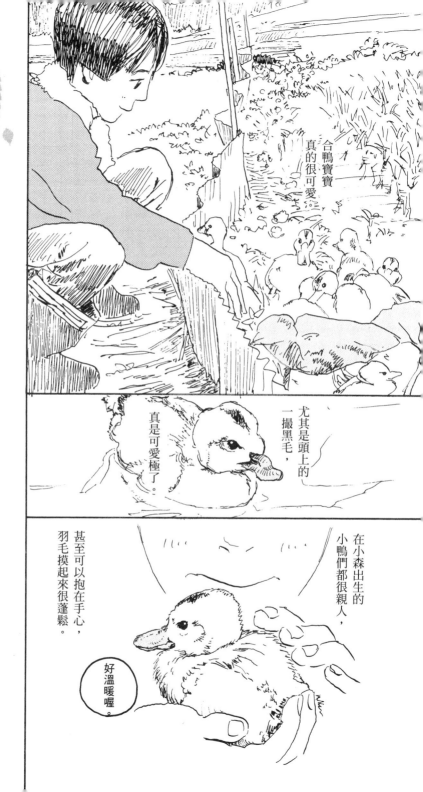

等到六月，稻葉長得比鴨子高了，就可以將合鴨們放入水田中。

牠們會吃掉剛長出來的雜草，

以及附著在稻子上的小蟲。

牠們會在田裡四處游泳，使稻子根部得到更多的氧氣，

田水也因而變濁，陽光不易透入，雜草就難以生存。

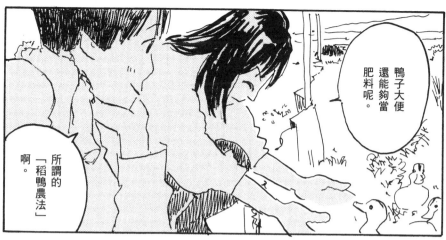

鴨子大便還能夠當肥料呢。

所謂的「稻鴨農法」啊。

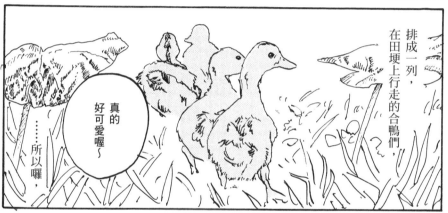

排成一列，在田埂上行走的合鴨們，

真的好可愛喔～

……所以囉，

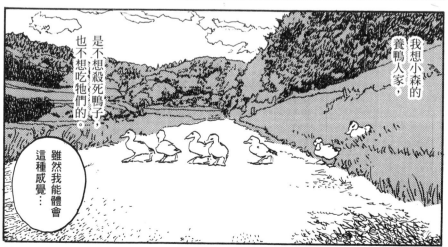

我想小森的養鴨人家，

是不想殺死鴨子也不想吃牠們的。

雖然我能體會這種感覺…

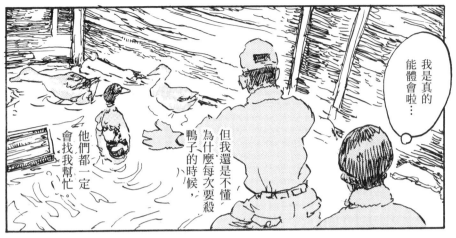

我是真的能體會啦⋯

他們都一定會找我幫忙。

但我還是不懂，為什麼每次要殺鴨子的時候，

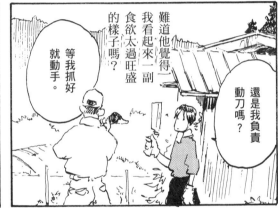

難道他覺得我看起來一副食欲太過旺盛的樣子嗎？

等我抓好就動手。

還是我負責動刀嗎？

也先磨利菜刀。

咔咔

沙沙

這時先燒好一大鍋滾水，

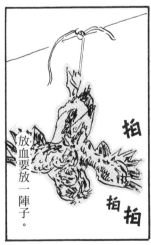

放血要放一陣子。

拍

拍拍

90

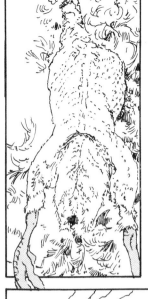

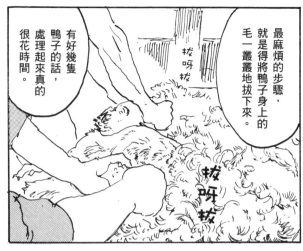

最麻煩的步驟，就是得將鴨子身上的毛一叢叢地拔下來。

有好幾隻鴨子的話，處理起來真的很花時間。

拔呀拔

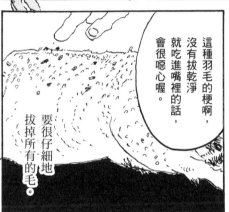

這種羽毛的梗啊，沒有拔乾淨就吃進嘴裡的話，會很噁心喔。

要很仔細地拔掉所有的毛。

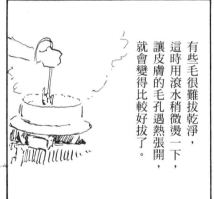

有些毛很難拔乾淨，這時用滾水稍微燙一下，讓皮膚的毛孔遇熱張開，就會變得比較好拔了。

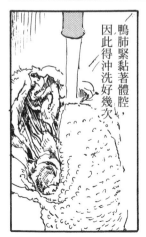

鴨肺緊黏著體腔，因此得沖洗好幾次

連食道都得取出來，確實將內臟去除乾淨。

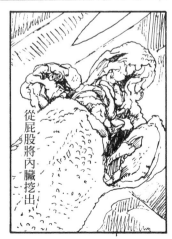

從屁股將內臟挖出

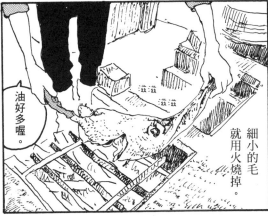

細小的毛就用火燒掉。

油好多喔。

呼。

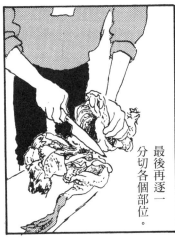

最後再逐一分切各個部位。

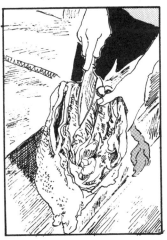

真是辛苦妳啦。

妳處理鴨子的技術也進步了非常多呢。

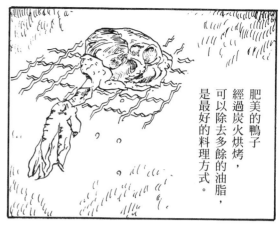

肥美的鴨子經過炭火烘烤，可以除去多餘的油脂，是最好的料理方式。

如果要在家烤鴨，就先用菜刀在鴨皮上面畫出格線，並灑上鹽巴。

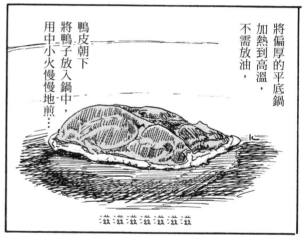

將偏厚的平底鍋加熱到高溫，不需放油，鴨皮朝下將鴨子放入鍋中，用中小火慢慢地煎⋯

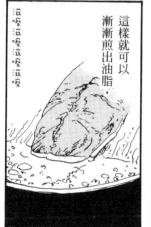

這樣就可以漸漸煎出油脂，

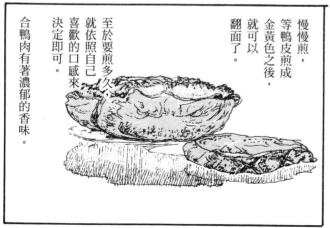

慢慢煎，等鴨皮煎成金黃色之後，就可以翻面了。至於要煎多久就依照自己喜歡的口感來決定即可。合鴨肉有著濃郁的香味。

途中把油倒出來，可以用來炒菜，或是做些其他的料理。

將鴨骨放入水中，以小火慢煮，熬成高湯。

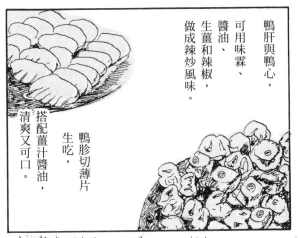

鴨肝與鴨心，可用味霖、醬油、生薑和辣椒，做成辣炒風味。

鴨胗切薄片生吃，搭配薑汁醬油，清爽又可口。

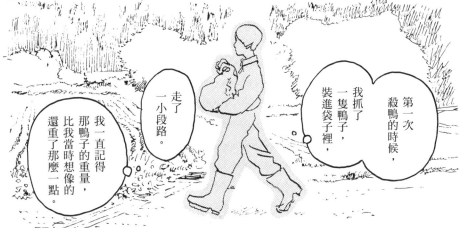

第一次殺鴨的時候，我抓了一隻鴨子，裝進袋子裡，

走了一小段路。

我一直記得那鴨子的重量，比我當時想像的還重了那麼一點。

拍　　手

那，我要開動了──

26th dish 合鴨　完

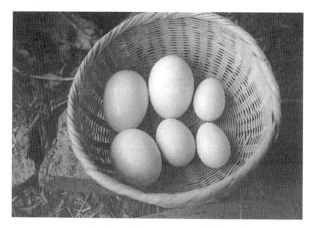

合鴨的蛋　　　　矮雞的蛋

合鴨的蛋　　　　矮雞的蛋

煎成的荷包蛋

常有狐狸或鼬鼠之類的小動物來偷蛋吃。

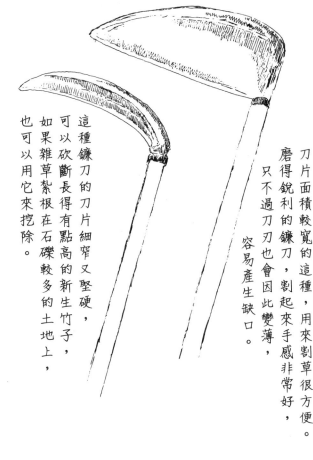

刀片面積較寬的這種，用來割草很方便。磨得銳利的鐮刀，割起來手感非常好，只不過刀刃也會因此變薄，容易產生缺口。

這種鐮刀的刀片細窄又堅硬，可以砍斷長得有點高的新生竹子，如果雜草紮根在石礫較多的土地上，也可以用它來挖除。

割稻則是使用這種刀刃較小，且邊緣有鋸齒狀的鐮刀，也可拿來砍斷纖維較粗的雜草或繩子。

雜草能將種子散布到很遠的地方，甚至能飛到鄰居家中，這可真是讓人困擾。

夏天的草生命力極旺盛，只需要極短的時間，我家與道路就會被茂密的雜草層層埋住，無法連根挖除的雜草，就只能動手割斷了。

很會用鐮刀的高手們，會將磨刀石隨身攜帶，經常磨刀，維持刀刃的鋒利。

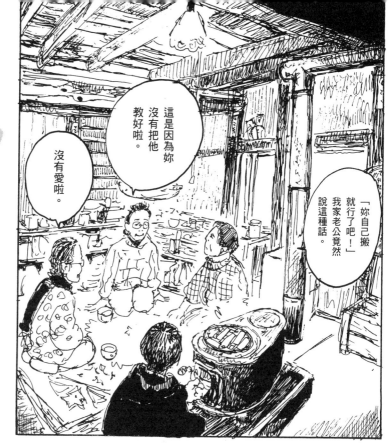

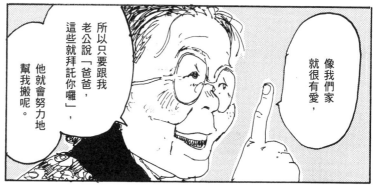

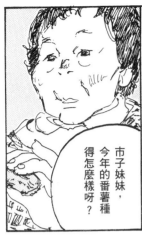

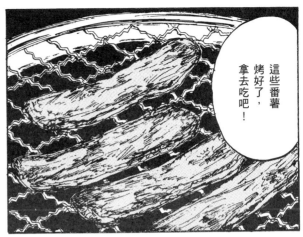

這些番薯烤好了，拿去吃吧！

市子妹妹，今年的番薯種得怎麼樣呀？

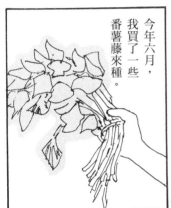

今年六月，我買了一些番薯藤來種。

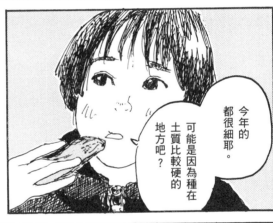

今年的都很細耶。

可能是因為種在土質比較硬的地方吧？

用有根的番薯藤來栽種很容易成功，但聽說這種種法只會一直長藤，不太會結出番薯。

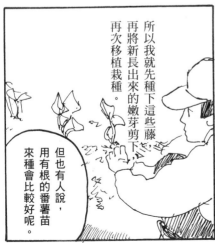

所以我就先種下這些藤，再將新長出來的嫩芽剪下，再次移植栽種。

但也有人說，用有根的番薯苗來種會比較好呢。

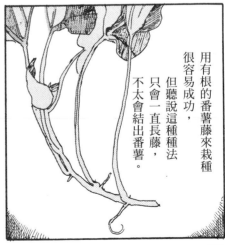

98

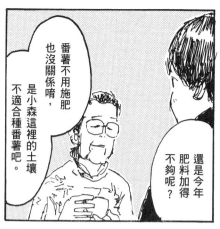

番薯不用施肥也沒關係唷，不適合種番薯吧。是小森這裡的土壤

還是今年肥料加得不夠呢？

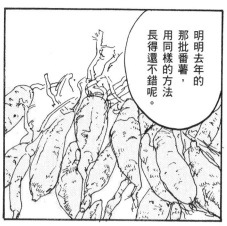

明明去年的那批番薯，用同樣的方法長得還不錯呢。

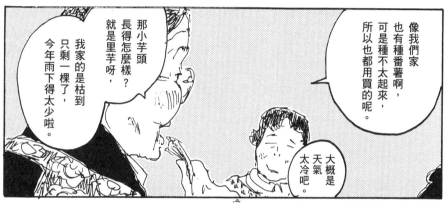

那小芋頭長得怎麼樣？就是里芋呀，

我家的是枯到只剩一棵了，今年雨下得太少啦。

像我們家也有種番薯啊，可是種不太起來，所以也都用買的呢。

大概是天氣太冷吧。

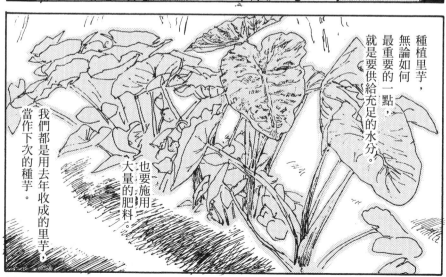

種植里芋，無論如何最重要的一點，就是要供給充足的水分。也要施用大量的肥料。我們都是用去年收成的里芋，當作下次的種芋。

99

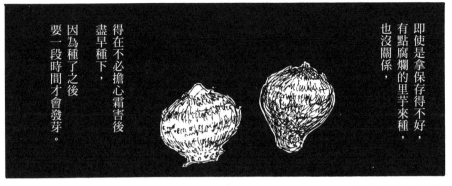

即使是拿保存得不好，有點腐爛的里芋來種，也沒關係，

因為種了之後要一段時間才會發芽。

得在不必擔心霜害後盡早種下，

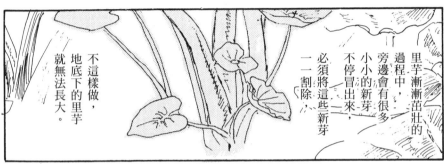

里芋漸漸茁壯的過程中，旁邊會有很多小小的新芽不停冒出來，必須將這些新芽一一割除；

不這樣做，地底下的里芋就無法長大。

捲曲的葉片從莖部冒出，起先像是收圜的雨傘，然後逐漸開始往外伸展、張開。

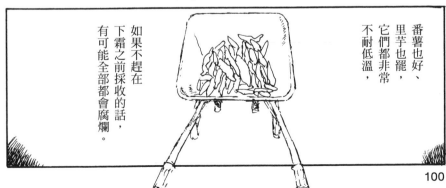

番薯也好、里芋也罷，它們都非常不耐低溫，

如果不趕在下霜之前採收的話，有可能全部都會腐爛。

100

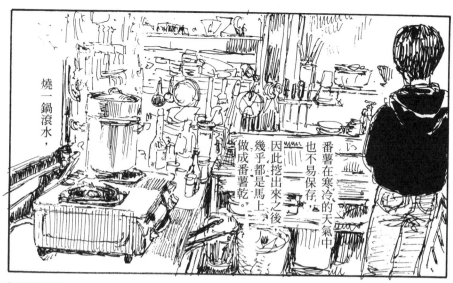

燒一鍋滾水，

番薯在寒冷的天氣中也不易保存，因此挖出來之後幾乎都是馬上做成番薯乾。

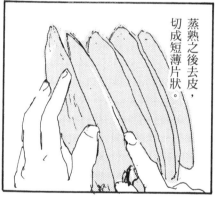

蒸熟之後去皮，切成短薄片狀。

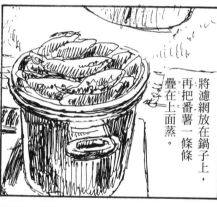

將濾網放在鍋子上，再把番薯一條條疊在上面蒸。

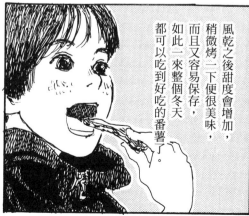

風乾之後甜度會增加，稍微烤一下便很美味，而且又容易保存，如此一來整個冬天都可以吃到好吃的番薯了。

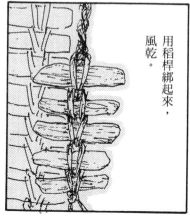

用稻桿綁起來，風乾。

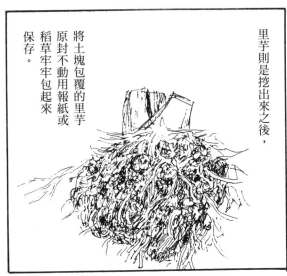

里芋則是挖出來之後，

將土塊包覆的里芋
原封不動用報紙或
稻草牢牢包起來
保存。

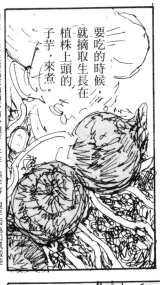

要吃的時候，
就摘取生長在
植株上頭的
子芋*來煮。

*譯註：里芋依照結成的順序有分親芋、子芋、孫芋等，親芋因為口感較差，

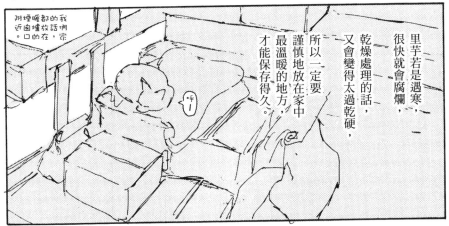

里芋若是遇寒，
很快就會腐爛，
乾燥處理的話，
又會變得太過乾硬，

所以一定要
謹慎地放在家中
最溫暖的地方，
才能保存得久。

我的都壇暖
們話放爐圍近
家，在的口。
呼—

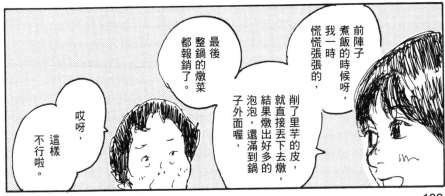

前陣子
煮飯的時候呀，
我一時
慌慌張張的，

削了里芋的皮，
就直接丟下去燉，
結果燉出好多的
泡泡，還滿到鍋
子外面喔，

最後
整鍋的燉菜
都報銷了。

哎呀，
這樣
不行啦。

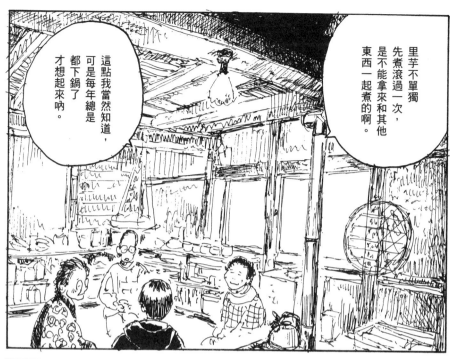

里芋不單獨先煮滾過一次，是不能拿來和其他東西一起煮的啊。

這點我當然知道，可是每年總是都下鍋了才想起來呐。

然後我老公就會罵我「怎麼又搞砸啦」！

果然是不夠有愛啦，要是我們家啊，老公就會問我有沒有怎麼樣，擔心得很呢。

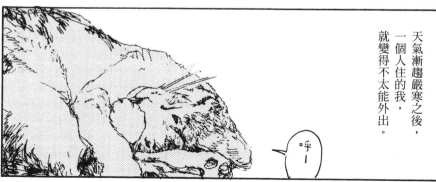

天氣漸趨嚴寒之後，一個人住的我，就變得不太能外出。

呼—

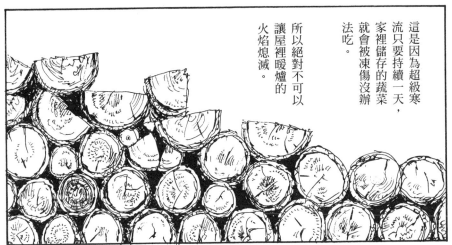

這是因為超級寒流只要持續一天，家裡儲存的蔬菜就會被凍傷沒辦法吃。

所以絕對不可以讓屋裡暖爐的火焰熄滅。

…

喵啊—

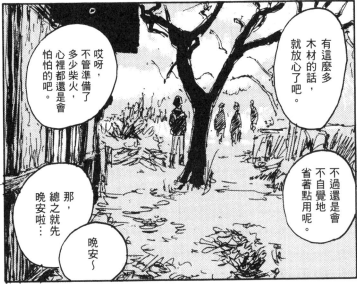

有這麼多木材的話，就放心了吧。

不過還是會不自覺地省著點用呢。

哎呀，不管準備了多少柴火，心裡都還是會怕怕的吧。

那，總之就先晚安啦…

晚安～

……喵喔—

……跑到哪裡去了啊。

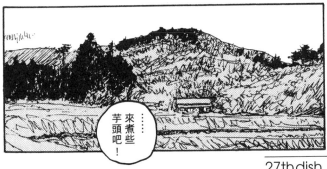

……來煮些芋頭吧！

27th dish 里芋與番薯　完

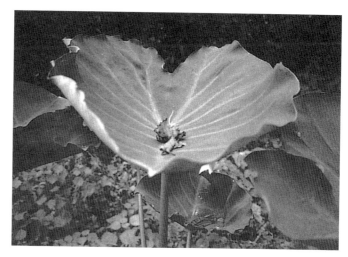

里芋水煮後，淋上大量白蘿蔔泥，再沾著醬油一起吃，清爽又美味。

掉在芋頭葉上面的落葉

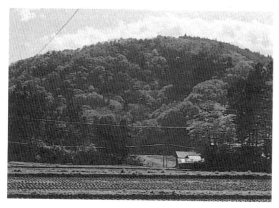

秋季某日

入秋之後，小森會舉行「煮芋頭大會」。村民們會聚集起來一起吃里芋鍋。在鍋中放入里芋、胡蘿蔔、白蘿蔔、牛蒡、蔥段、香菇和豬肉，以高湯熬煮，並用醬油調味。也有人會加味噌，做成味噌湯底，肉類替換成雞肉、雉雞肉或是牛肉也可以。

將山上砍下來的長木頭，均等分切成適合放入暖爐裡的長度，就是所謂的「圓木」。再用斧頭劈開圓木，就是家庭用的柴薪。

「過去沒有鏈鋸，不就得徒手用鋸子鋸出圓木嗎？」光用想的我就快要昏倒了。

我們家的鏈鋸不是伐木用的那種，而是靠電力來發動的輕量型，只能在有插座的地方使用。

鏈鋸

28th dish

耶誕蛋糕

我們家又不是信基督教的。

母親是個很愛講歪理的人，

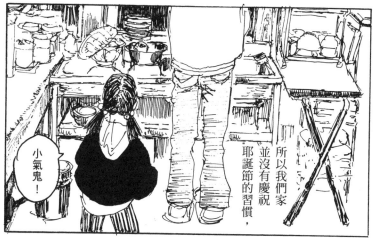

所以我們家並沒有慶祝耶誕節的習慣，

小氣鬼！

不過在我小的時候，有位客人總會在耶誕節時期到家裡來拜訪，還來過好幾次。

這個時候，母親就會烤蛋糕招待他。

欸，跟長董要打招呼啊。

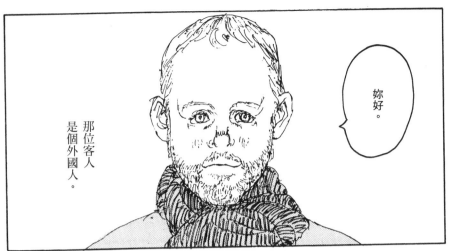

妳好。

那位客人是個外國人。

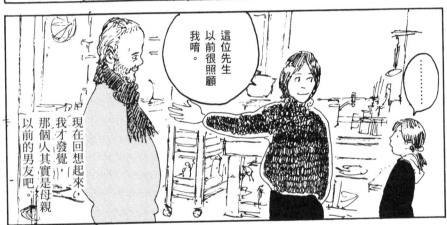

這位先生以前很照顧我唷。

現在回想起來，我才發覺，那個人其實是母親以前的男友吧。

或者，

這位先生總是很照顧我唷。

說不定根本當時正在交往呢，雖然我也沒有證據就是了。

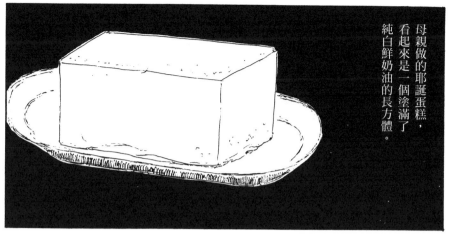

母親做的耶誕蛋糕，看起來是一個塗滿了純白鮮奶油的長方體。

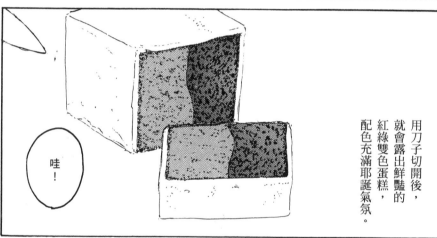

用刀子切開後，就會露出鮮豔的紅綠雙色蛋糕，配色充滿耶誕氣氛。

哇！

媽媽好厲害喔～

要怎麼做才會變成這樣啊？

好漂亮喔。

這是怎麼做的呢？

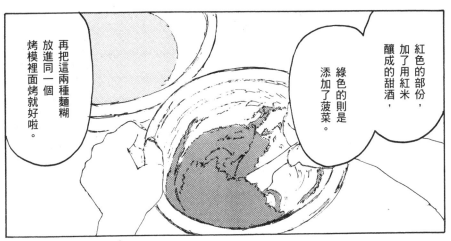

紅色的部份，
加了用紅米
釀成的甜酒，

綠色的則是
添加了菠菜。

再把這兩種麵糊
放進同一個
烤模裡面烤就好啦。

這就要麻煩
你自己
動動腦囉。

可是，
我不懂為什麼顏色
會左右不一樣，

倒進烤模的麵糊，
不可能維持
直立狀態啊。

我有吃過耶。

所以我媽
也不再做那個
耶誕蛋糕了。

那個男人
來過我們家三次
之後就不再來了。

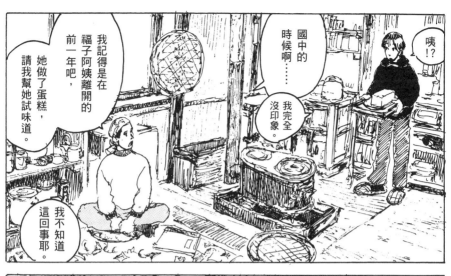

咦!?

國中的時候啊……我完全沒印象。

我記得是在福子阿姨離開的前一年吧，她做了蛋糕，請我幫她試味道。

我不知道這回事耶。

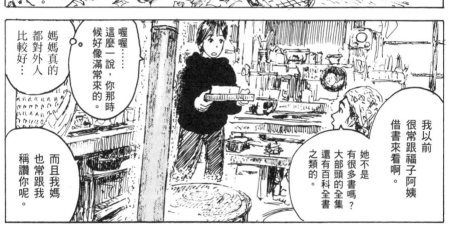

喔喔……這麼一說，你那時候好像滿常來的。

媽媽真的都對外人比較好……

而且我媽也常跟我稱讚你呢。

我以前很常跟福子阿姨借書來看啊。

她不是有很多書嗎？大部頭的全集還有百科全書之類的。

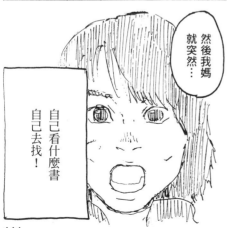

然後我媽就突然……

自己看什麼書自己去找！

我對我們家的書是一點興趣都沒有啦，不過有一次，我試著讀了一點，

這麼說來，媽那時做了蛋糕，說不定是她又交到新男友了呢。

我有幫她搬那些書去賣，她還送了我幾本呢。

其實大概是家裡那時候缺錢吧。

說完之後

就把那些書全賣給二手書店了。

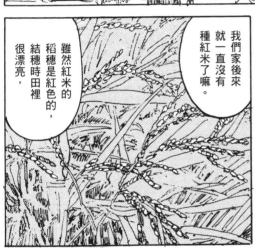

雖然紅米的稻穗是紅色的，結穗時田裡很漂亮，

我們家後來就一直沒有種紅米了嘛。

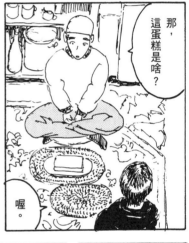

那，這蛋糕是啥？

喔。

可是稻穀很容易掉落，收成就變得很麻煩。

而黑米因為經過改良，所以沒有這個缺點。

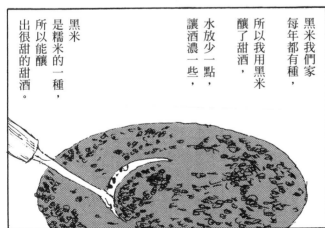

黑米是糯米的一種，所以能釀出很甜的甜酒。

水放少一點，讓酒濃一些，

所以我用黑米釀了甜酒，

黑米我們家每年都有種，

112

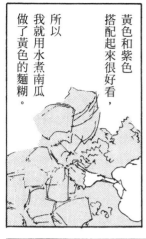

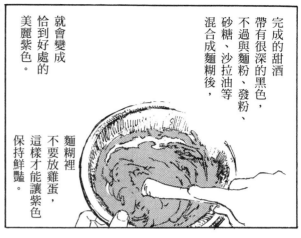

完成的甜酒帶有很深的黑色，不過與麵粉、發粉、砂糖、沙拉油等混合成麵糊後，

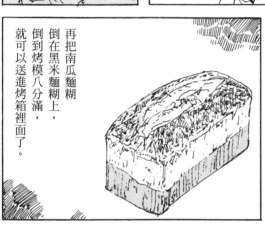

就會變成恰到好處的美麗紫色。

麵糊裡不要放雞蛋，這樣才能讓紫色保持鮮豔。

所以我就用水煮南瓜做了黃色的麵糊。

黃色和紫色搭配起來很好看，

再把南瓜麵糊倒在黑米麵糊上，倒到烤模八分滿，就可以送進烤箱裡面了。

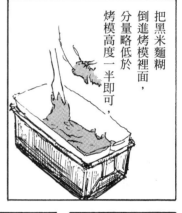

把黑米麵糊倒進烤模裡面，分量略低於烤模高度一半即可，

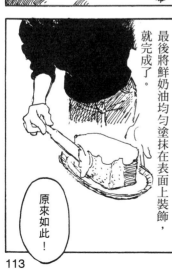

最後將鮮奶油均勻塗抹在表面上裝飾，就完成了。

原來如此！

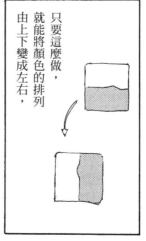

只要這麼做，就能將顏色的排列由上下變成左右，

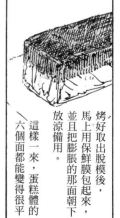

烤好取出脫模後，馬上用保鮮膜包起來，並且把膨脹的那面朝下，放涼備用。這樣一來，蛋糕體的六個面都能變得很平。

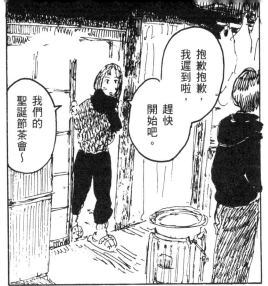

抱歉抱歉，我遲到啦，趕快開始吧。

我們的聖誕節茶會～

不對喔，這是「忘年茶會」。

又不是耶誕節的顏色，而且你們也不信基督教吧？

這個蛋糕的配色，是紫、黃、白三種顏色，怎麼會是耶誕蛋糕呢～

啥？

妳很愛講歪理耶。

好啦，來吃吧。

28th dish 耶誕蛋糕　完　　　　　114

發芽的黑米

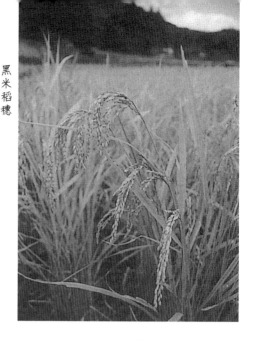

黑米稻穗

添加發粉的時候，我是以麵粉的量為基準，一百克麵粉就加一小匙的發粉。

不塗鮮奶油也很好吃唷

雙色蛋糕

18 x 8 x 6 cm 的磅蛋糕烤模兩個份

1. 製作紫色蛋糕的麵糊

將沙拉油和砂糖仔細地攪拌調勻。

2

將粉類過篩加入 1 中，由底部往上大略攪拌即可。

3

加入黑米甜酒，再攪拌均勻 ※。

4

倒入烤模中，至四分滿。

5 製作黃色蛋糕的麵糊

參考步驟 1 製作，但要加入雞蛋，並且仔細攪拌均勻。接著步驟 2，但將甜酒換成南瓜泥。

6 將黃色麵糊倒在紫色麵糊上，至烤模八分滿。

7 烤箱預熱 180 度，烘烤 50 分鐘至 1 小時即可。

■黑米蛋糕（紫色蛋糕）

黑米甜酒（盡可能取米粒的部份）	150 克
麵粉	150 克
發粉	1 又 1/2 小匙
沙拉油	50 克
砂糖	50 克

■南瓜蛋糕（黃色蛋糕）

水煮南瓜（壓成泥狀）	150 克
麵粉	150 克
發粉	1 又 1/2 小匙
沙拉油	50 克
雞蛋	1 顆
砂糖	70 克

※ 麵糊濃稠度請用水來調整。

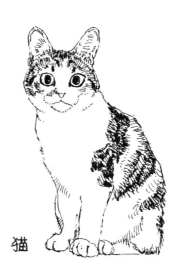

猫

「在群山包圍之中
一個人生活，
不會覺得很害怕嗎？」
常有人這樣問我。

聽見怪聲心跳加速的
時候，只要貓咪陪伴
到我身邊，心情就會
安定下來。

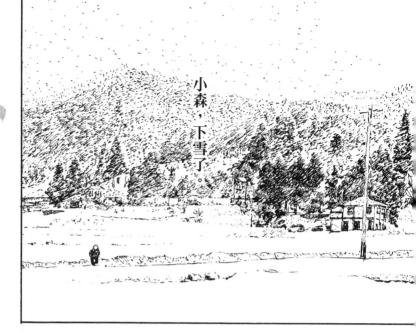

小森，下雪了。

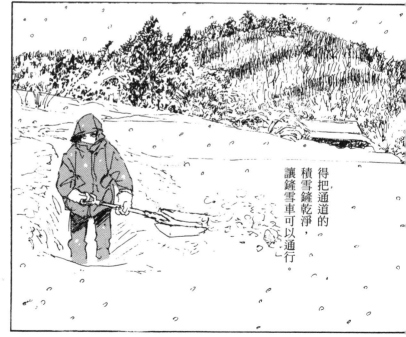

得把通道的積雪鏟乾淨，讓鏟雪車可以通行。

呼

電力公司和瓦斯行的人，

每個月會來抄一次表，

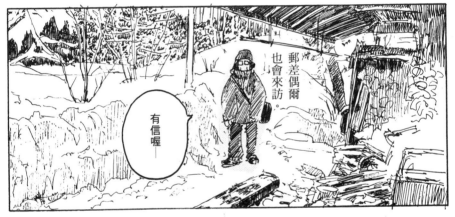

郵差偶爾也會來訪。

有信喔——

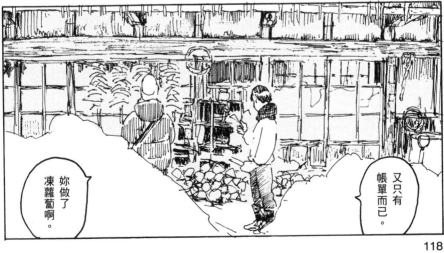

又只有帳單而已。

妳做了凍蘿蔔啊。

118

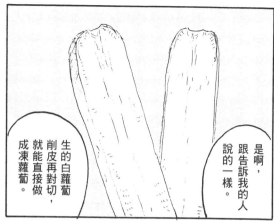

利用外頭的寒冷
讓白蘿蔔結凍，

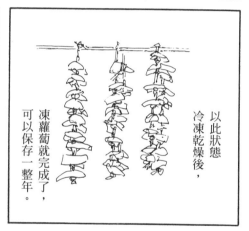

是啊，跟告訴我的人說的一樣。

生的白蘿蔔削皮再對切，就能直接做成凍蘿蔔。

這附近都是用水煮熟再結凍吧。

直接用生蘿蔔來結凍，也沒問題呢。

以此狀態冷凍乾燥後，

凍蘿蔔就完成了，可以保存一整年。

凍蘿蔔是燉菜料理中——必備的菜色。

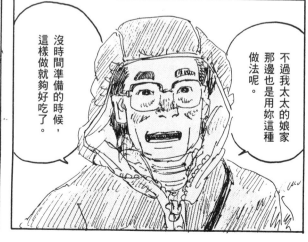

沒時間準備的時候，這樣做就夠好吃了。

不過我太太的娘家那邊也是用妳這種做法呢。

把緋魚乾
用洗米水泡發，
再跟凍蘿蔔一起燉煮，

蘿蔔會充分吸收魚的鮮味，
相當好吃。

也可以加點冬天
當季的蔬菜一起煮。

但還是春季的
土當歸和箸竹筍，
煮起來味道特別搭，

所以製作
凍蘿蔔時，
也打從內心盼望
春天早日來臨。

釀味噌的時候，
要是來了很多人，
就會順便一起製作豆腐。

而這種時候做的豆腐，
量都會比較多，
便會把一些做成凍豆腐。

將黃豆
泡水一整晚，
再和水一起倒入
攪拌機裡打成
黃豆汁。

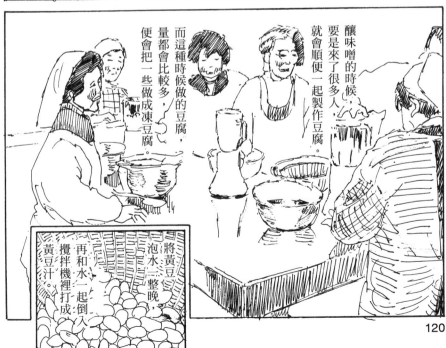

120

在豆漿中，加入鹽滷，攪拌均勻後，

倒入模具裡凝固。

煮好後，用紗布過濾，分離豆漿和豆渣。

好苦
好苦

接著煮至沸騰，但要小心別燒焦了。

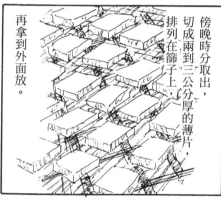

再拿到外面放。

傍晚時分取出，切成兩到三公分厚的薄片，排列在篩子上，

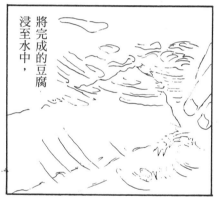

將完成的豆腐浸至水中，

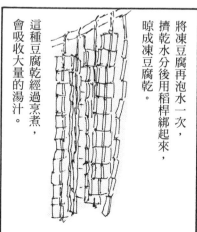

這種豆腐乾經過烹煮，會吸收大量的湯汁。

將凍豆腐再泡水一次，擠乾水分後用稻桿綁起來，晾成凍豆腐乾。

黃豆色的凍豆腐，就完成了。

隔天早上

送進嘴裡，
多汁又濃郁，
實在太好吃了。

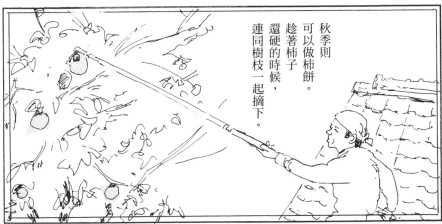

秋季則
可以做柿餅。
趁著柿子
還硬的時候，
連同樹枝一起摘下。

沙沙
沙沙

沙沙
沙沙

沙沙
沙沙

對啊，
大豐收呢。

今年真是
大豐收啊。

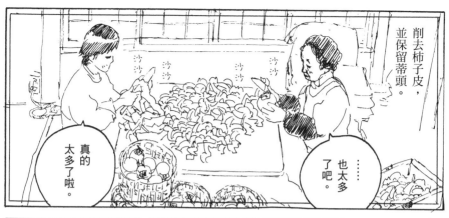

削去柿子皮，並保留蒂頭。

真的太多了啦。

……也太多了吧。

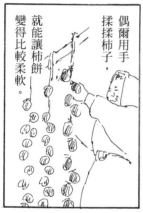

偶爾用手揉揉柿子，就能讓柿餅變得比較柔軟。

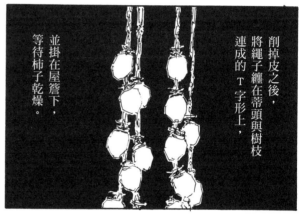

削掉皮之後，將繩子纏在蒂頭與樹枝連成的 T 字形上，並掛在屋簷下，等待柿子乾燥。

醋的酸味和柿餅的甜味相得益彰，真是色香味俱全。

拌一些在醋漬白蘿蔔絲裡。

吶，吃吧。

好！

也可以切成細絲，

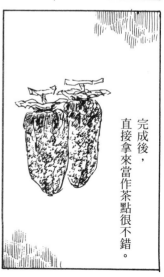

完成後，直接拿來當作茶點很不錯。

開動囉～

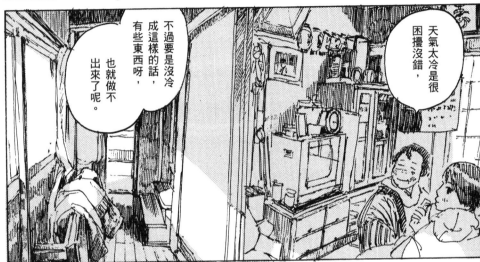

不過要是沒冷成這樣的話，有些東西呀，也就做不出來了呢。

天氣太冷是很困擾沒錯，

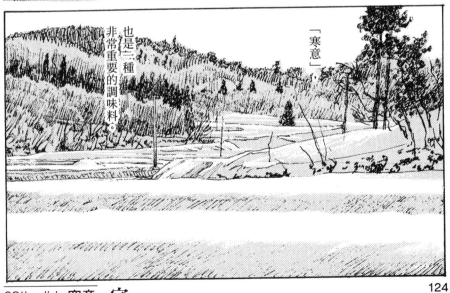

「寒意」，也是一種非常重要的調味料。

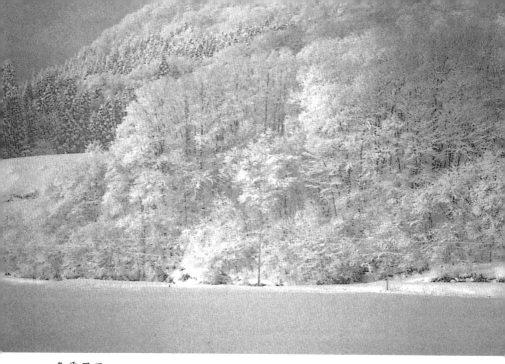

冬季早晨

稻子收割後，白雪覆蓋了留在田裡的稻梗。

老鼠的足跡

狐狸

在小森，自來水是直接以水管引取山上的湧泉或河水供大家使用。

似乎是從上游的水源地開始，拉了長長的水管來傳遞水流。

而途中有數個水槽，讓水中的垃圾和泥沙得以沉澱在槽底，

因此每年像是遇到颱風過境後等狀況，大家會一起清理一、兩次水槽。

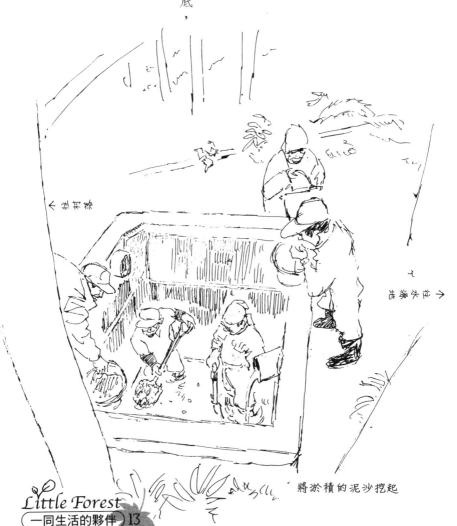

← 往村落

→ 往水源地

將淤積的泥沙挖起

家裡的野菜庫存，越來越少了。

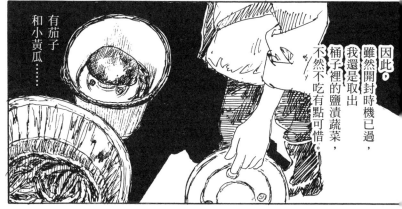

因此，雖然開封時機已過，我還是取出桶子裡的鹽漬蔬菜，不然不吃有點可惜。

有茄子和小黃瓜……

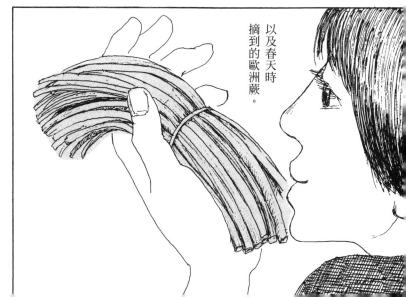

以及春天時摘到的歐洲蕨。

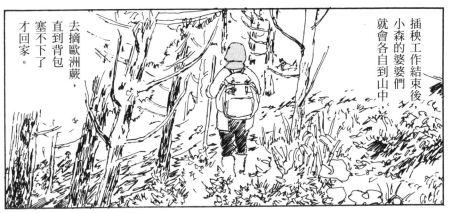

插秧工作結束後
小森的婆婆們
就會各自到山中

去摘歐洲蕨，
直到背包
塞不下了
才回家。

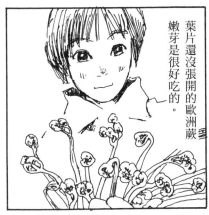

葉片還沒張開的歐洲蕨
嫩芽是很好吃的。

從可以輕易
折斷的地方摘下。

輕輕捏住歐洲蕨根部，
順著弧度往上滑，

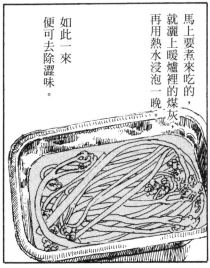

馬上要煮來吃的，
就灑上暖爐裡的煤灰
再用熱水浸泡一晚，

如此一來
便可去除澀味。

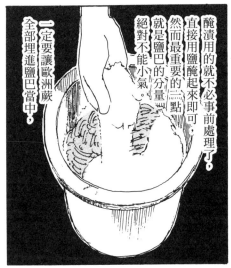

醃漬用的就不必事前處理了，
直接用鹽醃起來即可
然而最重要的一點
就是鹽巴的分量
絕對不能小氣。

二定要讓歐洲蕨
全部埋進鹽巴當中。

128

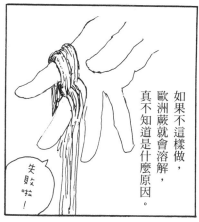

如果不這樣做，歐洲蕨就會溶解，真不知道是什麼原因。

失敗啦！

要吃之前，先浸泡在水中一晚，除去鹽分，再用滾水燙三下就可以吃了。

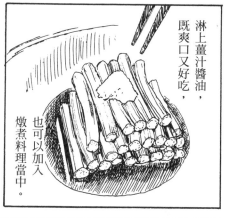

淋上薑汁醬油，既爽口又好吃，也可以加入燉煮料理當中。

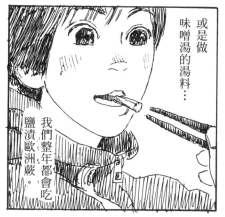

或是做味噌湯的湯料⋯

我們整年都會吃鹽漬歐洲蕨。

不過我比較不積極（就是懶惰啦），所以往往醃不出好的醬菜。

我做事總是不夠用心，所以不只歐洲蕨，常常浪費了好不容易收成的作物。

小森的人們就和我截然不同，每個人都非常認真又勤奮。

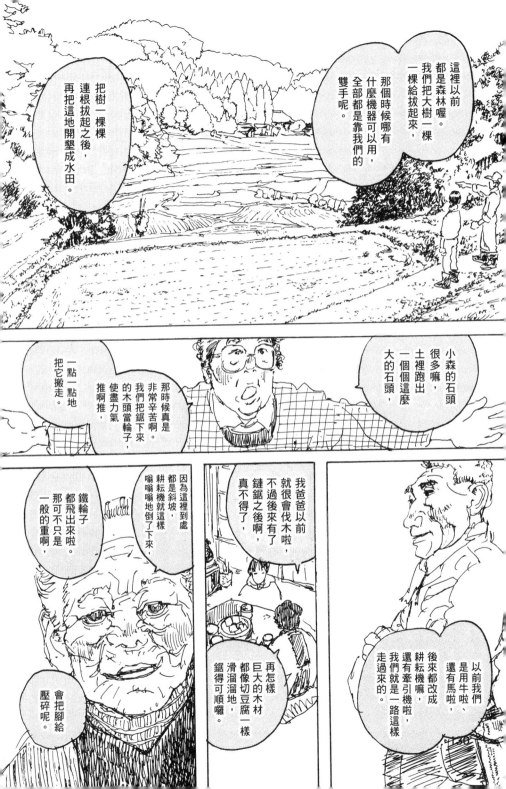

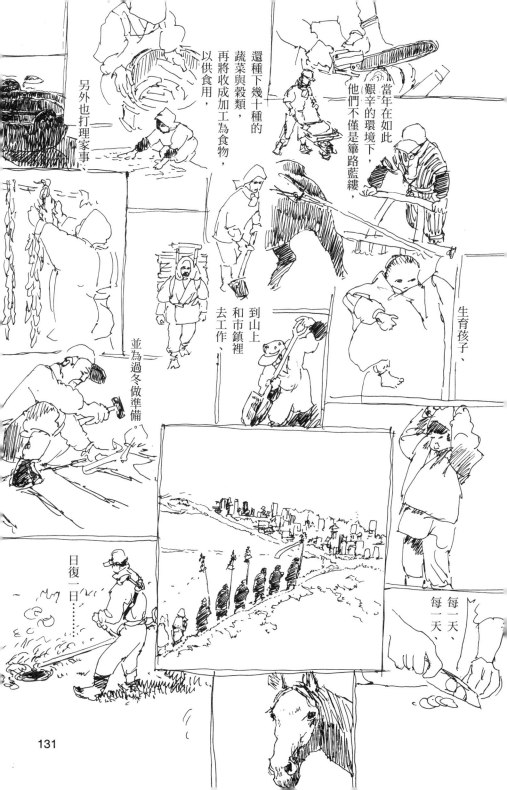

當年在如此艱辛的環境下，他們不僅是篳路藍縷，

還種下幾十種的蔬菜與穀類，再將收成加工為食物，以供食用，

另外也打理家事，

並為過冬做準備，

到山上和市鎮裡去工作、

生育孩子、

每一天，每一天，

日復一日……

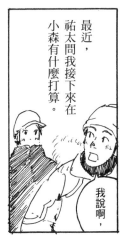

最近，祐太問我接下來在小森有什麼打算。

我說啊，

這點令我感到佩服。

市子妳自己一個人非常努力在生活，

可是我也有一種感覺，其實妳不想要去面對最關鍵的問題。

可能是想要矇混過去，或者是欺騙自己，

讓自己看起來「非常努力」來掩飾這樣的狀況。

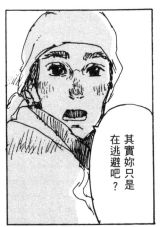

其實妳只是在逃避吧？

聽完這番話，我啞口無言。

⋯⋯

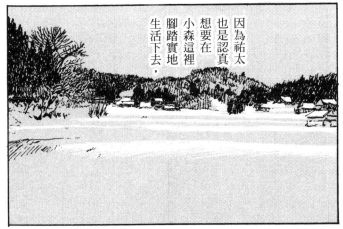

因為祐太也是認真想要在小森這裡腳踏實地生活下去，

接受這個現實，發展自己的生存之道。

小森那些老爺爺老奶奶，就是因為有這樣的覺悟，所以才能夠打從心底享受這裡的生活。

我怎麼想呢�⋯⋯

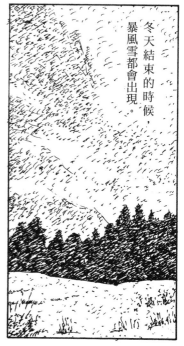

冬天結束的時候，暴風雪都會出現。

那天，風雪與春光交相反覆，瞬息萬變。

⋯⋯又放晴了。

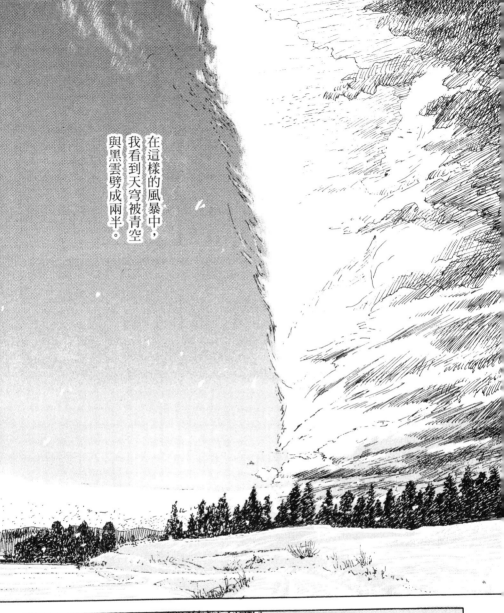

在這樣的風暴中，我看到天穹被青空與黑雲劈成兩半。

和我一樣…

歐洲蕨去澀中

歐洲蕨也有紅色和綠色兩種，紅色的皮較硬，很有嚼勁，醃漬的用這種好像比較好。綠色的比較軟，很容易入口，偶爾還會發現長到30公分高的。這種柔軟的綠色歐洲蕨，給人一種找到賺到的感覺。

近地暴雪

我的手帕與毛巾，
有時包在頭上、
有時圍在脖子上、
有時掛在腰間。

或是拿來包點東西、
當作枕頭、擦拭汗水。

有防寒、驅蟲等功效，
也可以防曬。

不管走到那裡，
它們都跟我在一起。

說到春天
最早開始種植的作物，
馬鈴薯便是其中之一。

盡可能快點來種馬鈴薯吧，
我一直懷著這樣的期待。

融雪卻產生了大量的水，
把田裡弄得到處溼答答的。

──而土壤不乾
就無法下田。

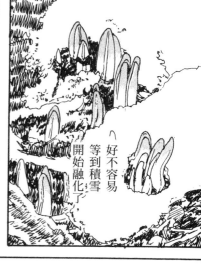

〈好不容易
等到積雪
開始融化了〉

因此，
為了明年春天可以
盡快栽種馬鈴薯，
今年下雪之前
就要先做好準備。
先翻整馬鈴薯區的田土，

完成後，
再用農用
塑膠布蓋好。

等到整個
冬天的雪下完，

積雪融解，

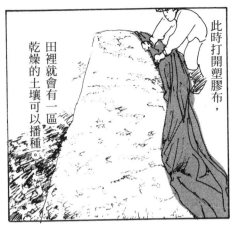

此時打開塑膠布，

田裡就會有一區
乾燥的土壤可以播種。

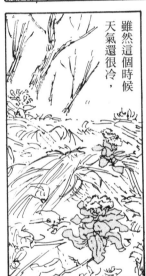

雖然這個時候
天氣還很冷

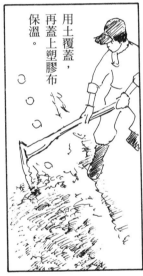

用土覆蓋，
再蓋上塑膠布
保溫。

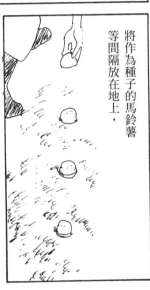

將作為種子的馬鈴薯
等間隔放在地上，

但等馬鈴薯的芽往上伸展，
從土裡冒出來的時候，

天氣便已經回暖了，
不必再擔心霜害發生。

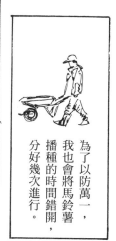

為了以防萬一，我也會將馬鈴薯播種的時間錯開，分好幾次進行。

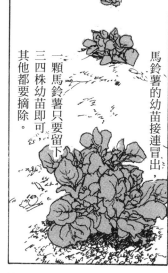

馬鈴薯的幼苗接連冒出，一顆馬鈴薯只要留下三四株幼苗即可，其他都要摘除。

如果不這樣做，馬鈴薯就會長得很小，削皮時會累得像是一場悲劇。

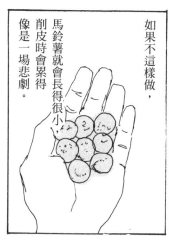

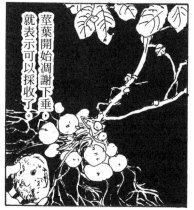

之後就可以放著不用太照顧，等到漂亮的馬鈴薯花開完，

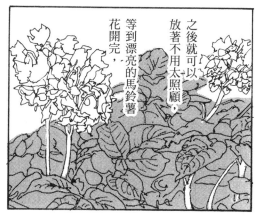

莖葉開始凋謝下垂，就表示可以採收了。

起鍋後灑上一點鹽巴，熱騰騰地直接享用，既鬆軟，又甘甜。或者，

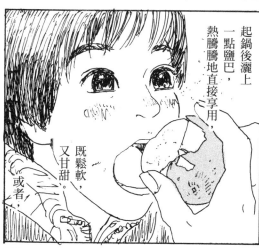

用最快的速度，把剛採收的馬鈴薯丟下鍋水煮，

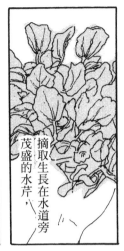

摘取生長在水道旁茂盛的水芹，

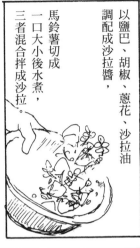

馬鈴薯切成一口大小後水煮，以鹽巴、胡椒、蔥花、沙拉油調配成沙拉醬，三者混合拌成沙拉。

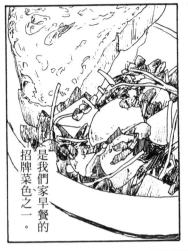

是我們家早餐的招牌菜色之一。

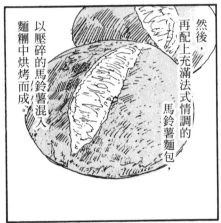

然後，再配上充滿法式情調的馬鈴薯麵包，以壓碎的馬鈴薯混入麵糰中烘烤而成。

鬆軟濕潤之外還帶著微微香甜，是母親最自豪的料理之一。

不，告，訴，妳。

不管再怎麼樣下工夫，吃起來真的就是沒有那麼鬆軟，

妳儘管試試看吧，絕對沒辦法做出這種口感的。

變得有點QQ的呢。

不過這樣也很好吃就是了。

真的很
小氣耶！

等妳二十歲
的時候
我再教妳
怎麼做吧？

材料和比例
全都是秘密。

諸如此類的事情。

信裡寫了各種

一個果園啦什麼的。

現在想要開始經營

大概就是離家出走的原因啦

至於內容，

那是一封很長的信，

收到一封母親寄來的信。

二十歲那年，

而我在

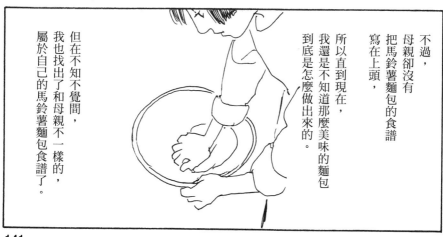

屬於自己的馬鈴薯麵包食譜了。

我也找出了和母親不一樣的，

但在不知不覺間，

到底是怎麼做出來的。

我還是不知道那麼美味的麵包

所以直到現在，

寫在上頭，

把馬鈴薯麵包的食譜

母親卻沒有

不過，

141

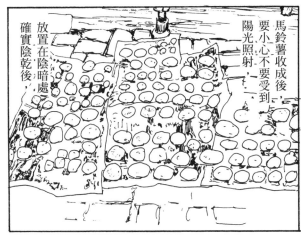

馬鈴薯收成後，要小心不要受到陽光照射，放置在陰暗處確實陰乾後，

再裝進瓦楞紙箱裡。

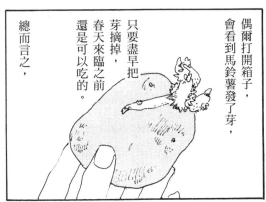

馬鈴薯很容易保存，是冬季期間重要的食材。

偶爾打開箱子，會看到馬鈴薯發了芽，

只要盡早把芽摘掉，春天來臨之前還是可以吃的。

總而言之，

一個冬天結束後，第一件要做的事情，就是栽種下一個冬天的食物。

居住在小森，就代表自己身處這樣的循環之中。

「每當我回望自己，為何會跌跌撞撞到目前為止，就覺得，我總是會被相同的事情所阻礙。」

母親的信

「明明心底盤算著要努力不懈走下去，卻感覺自己只不過是在同一個地方不停地繞著圈子打轉罷了，真令人沮喪……」

「但是，就像是在原地打轉沒錯。」

「單從一個方向看，我一定是一步二步地，慢慢往上或往下移動著才對。」

「相較之下，這或許好一點吧……」

「……但是，我還是累積了許多的經驗。所以無論是成功或是失敗，也就不能說是在同一個地方躊躇不前了，對吧？」

「所以我想，我踏出的軌跡，並不是『圓』，而是『螺旋』才對。」

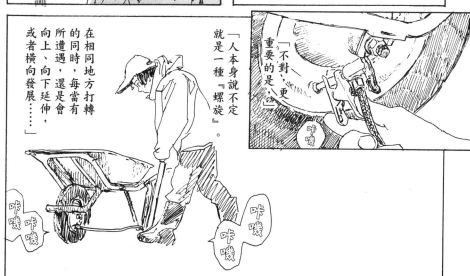

「人本身說不定就是一種『螺旋』。」

「不對，更重要的是，」

「在相同地方打轉的同時，每當有所遭遇，還是會向上、向下延伸，或者橫向發展……」

咔嗽 咔嗽 咔嗽 咔嗽

這樣一想，我也就覺得，自己也可以再加油。

這「螺旋」一定也正在一點一點地漸漸擴大吧……

「我畫出的圓也會一次次膨脹、變大。

我好不容易先在田裡做好了準備，

……雖然第一次看的時候，根本看不懂媽媽想要表達什麼……

因為明年冬天，我就不在這裡了。

但是，我決定今年不種馬鈴薯了。

31st dish 馬鈴薯麵包　　完

種苗店可以買到育種用的馬鈴薯，種類相當多，有紅色的、也有紫色的，我也試著種了好幾種馬鈴薯。但是發芽的速度很快…

馬鈴薯的花

品種不同，我想保存方法應該也不一樣吧，說不定是因為我太不會保存馬鈴薯了，才會這麼快發芽。

1

將 A 全部混合後，
加入雞蛋和水，
充分地揉捏，
水分依麵糰的軟硬
來調整。

2

加入奶油，
一樣充分揉捏。
接著讓它發酵，
並注意
不要讓麵糰過乾。

3

等麵團膨脹成
原本體積的兩倍大，
就均分成四等分，
再揉成圓球狀，
並放置約 20 分鐘。

4

將發酵產生的氣體排出，
重新揉成球狀，
再進行最後一次發酵。

5

劃出裂口，
以 220 度的烤箱
烘烤約 20 ～ 30 分鐘。

馬鈴薯麵包

	水煮馬鈴薯	150 克
	麵粉	250 克
A	酵母粉	1 又 1/2 小匙
	脫脂奶粉	1 大匙
	鹽	1 小匙
	砂糖	50 克
	雞蛋	1 個
	水	80 cc
	奶油	30 克

在麵糰表面塗上牛奶或優格再送進烤箱，
出爐的麵包會呈現美麗的焦糖色喔。

不管是作物或是農具，
還是肥料、行李、
垃圾等等⋯⋯
全都可以靠它來搬運。
即使載著重物，
只要以輪胎為支點，
在狹窄的地方也可以輕鬆迴轉，
是非常方便的好東西。

單輪推車
（貓車）

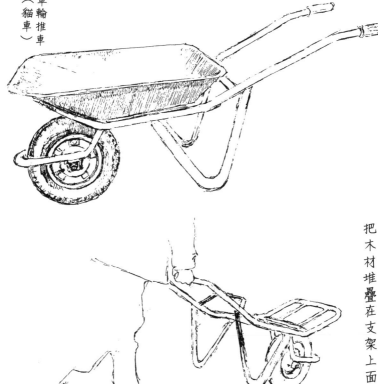

搬運木材的時候，
可以把鐵槽拿掉，
把木材堆疊在支架上面。

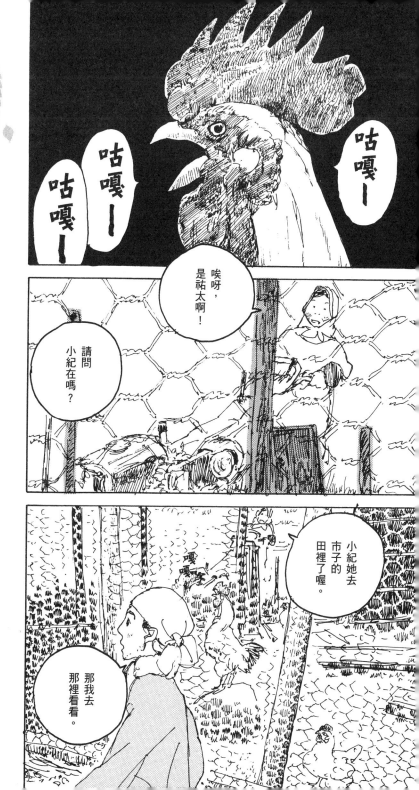

市子拜託我照顧她種的洋蔥。

她說幼苗都已經種好了，得請人幫忙才行。

這是一個人要吃的量嗎？是不是有點太多啦。

洋蔥可以整顆拿來煮湯或是咖哩，

也可以切對半，淋上沙拉油、送進烤箱，再灑上山椒鹽之類的調味料。

因為我喜歡用豪邁的方式料理洋蔥，所以種了好多。

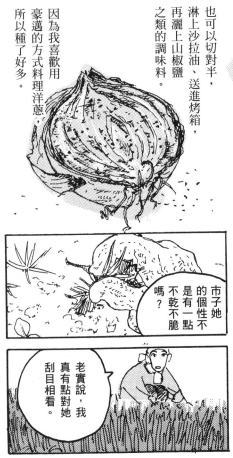

市子她的個性不是有一點不乾不脆嗎？

老實說，我真有點對她刮目相看。

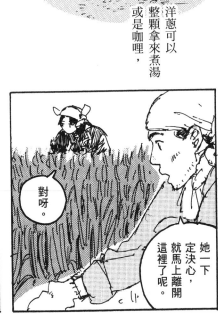

她一下定決心，就馬上離開這裡了呢。

對呀。

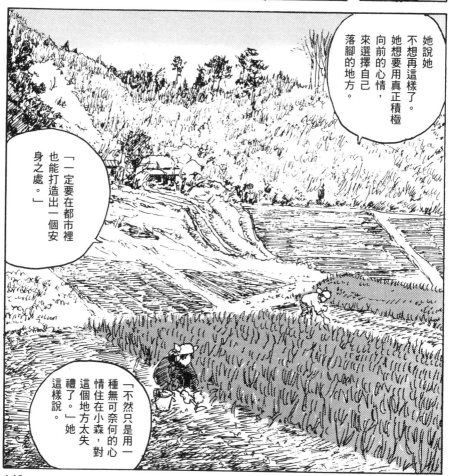

嗯，你剛剛講的那些，她也對我說過…

……是喔…

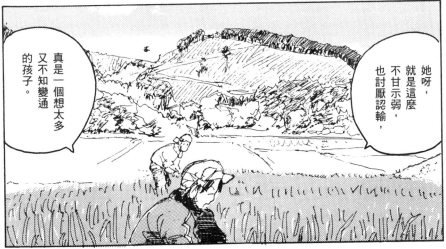

真是一個想太多又不知變通的孩子。

她呀，就是這麼不甘示弱，也討厭認輸，

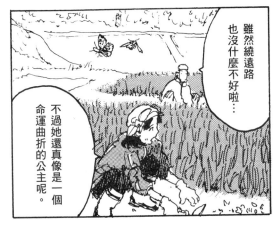

雖然繞遠路也沒什麼不好啦…

不過她還真像是一個命運曲折的公主呢。

喜歡這裡的話，住下來不就好了？

是啊，這樣真的很辛苦。

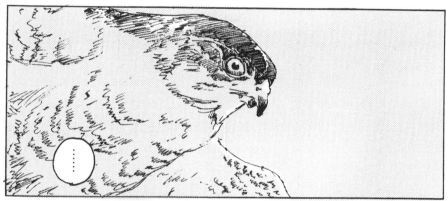

……

種植洋蔥，要先從育苗開始。

初秋時分播種後，重壓土壤使其密實。

再用草蓆覆蓋種植區，

以保持乾燥並防雨，要蓋上五天左右。

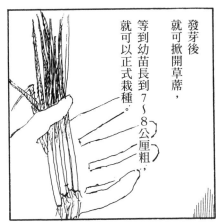

發芽後
就可掀開草席，
等到幼苗長到7～8公厘粗，
就可以正式栽種。

將幼苗移植到
施過肥的田土裡。

就這樣
一度過冬天。

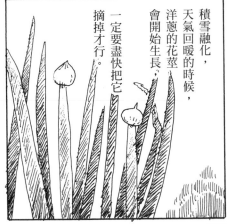

積雪融化，
天氣回暖的時候，
洋蔥的花莖
會開始生長，
一定要盡快把它
摘掉才行。

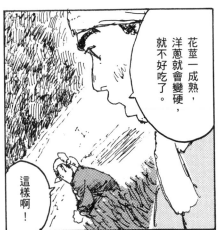

花莖一成熟，
洋蔥就會變硬，
就不好吃了。

這樣啊！

152

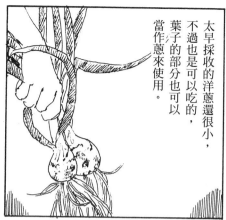

太早採收的洋蔥還很小，不過也是可以吃的，葉子的部分也可以當作蔥來使用。

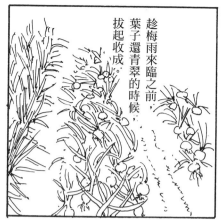

趁梅雨來臨之前，葉子還青翠的時候，拔起收成。

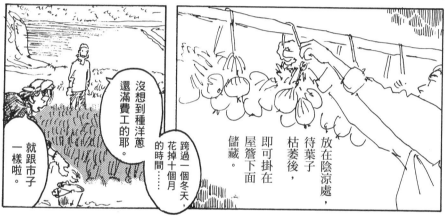

放在陰涼處，待葉子枯萎後，即可掛在屋簷下面儲藏。

沒想到種洋蔥還滿費工的耶。

就跟市子一樣啦。

跨過一個冬天，花掉十個月的時間……

……是婆婆接手市子這塊田嗎？

嗯？是我來接喔。

好用好用

田裡一旦荒廢，長出雜草，要恢復到原本的狀態就很困難了。

所以婆婆她呀，就叫我來維護這塊田。

家裡很忙的時候，我是幫忙過的，

不過從頭到尾好好地種蔬菜，就沒實際經驗了⋯⋯

算了，試試看應該也不錯的吧。

幫市子守護這塊田啊。

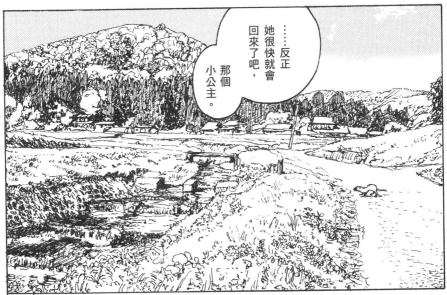

⋯⋯反正她很快就會回來了吧，那個小公主。

32nd dish 洋蔥 **完**

淺蔥的花

一開始種洋蔥的時候，
我是從育苗開始，
收成時洋蔥卻只有
大拇指前端那麼小而已，
真讓人無法接受。

如果沒有在冬季來臨前
將洋蔥苗培育到一定的大小，
之後不管怎麼種，
好像也都不會長出大顆的洋蔥。

將水引進田裡灌溉

我家的廁所不是沖水式，而是儲糞式的，所以要自己把排泄物取出清理乾淨。

自己一個人住，家裡的儲糞槽又龐大的，所以我大概一年只會取出污物兩次，拿到廢棄的田裡掩埋。

掩埋生肥的田地都是隔年才會開始耕種。

沒經過發酵的生肥對植物是不好的，所以我不會直接把生肥當作肥料來使用。

以前，曾經有人從閒置好幾年的屋子裡，取出了徹底熟成的熟肥，經年累月的發酵之下，已經完全沒有任何異味，變成非常優質的肥料了。

取出排泄物的工具

last dish
小森林的收穫祭

五年後

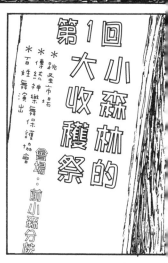

第1回 小森林的大收穫祭

＊跳蚤市場
＊傳統神樂舞保護協會
＊百姓舞演出

會場。前小森分校

黑米甘酒

因為這個活動是我提議的，所以現在得先上台講一段話，還真是自討苦吃啊哈哈。

…啊……各位好，我是市子。

呃

我之所以發起這個活動，最重要的目的，就在於。

我覺得總是被他人操控太無趣了，希望我們能更靠自己的力量生活。

比方說，領不到補助，日子就過不下去，只好被國家操控。

又或者好不容易找到了企業願意進駐，增加了就業機會，

對方卻又因為他們自己的計畫生變而離開等等，

遇上諸如此類的事情，就會累積很大的壓力，對身體很不好的，對吧？

所以，我希望我們能夠擁有最基本自力更生的能力。

我想這就是「自立」的意義。

為了自立，內心會產生一股想要學習的渴望…

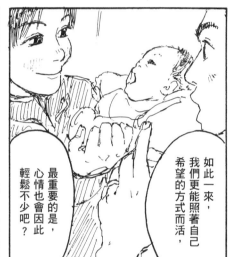

如此一來，我們更能照著自己希望的方式而活，

最重要的是，心情也會因此輕鬆不少吧？

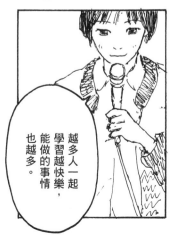

越多人一起學習越快樂，能做的事情也越多。

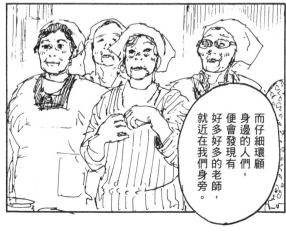

而仔細環顧身邊的人們，便會發現有好多好多的老師，就近在我們身旁。

所以我想，如果能創造一個場所，讓人們可以發表努力學習的成果，同時也可供各式各樣的人們彼此互相交流，這樣不是很棒嗎？

而且，我想讓更多人明白小森是一個多麼美好的地方，這是最最重要的。

市子！

啊，您好～好久不見了，謝謝您特地過來…

辦這活動真是辛苦妳啦。

以後我又要再多多麻煩大家照顧了。

我之前早就聽人家說妳要回小森了。

喔喔，紀子也來啦。

要不要吃一點？

我們市子妹妹到城裡釣了個金龜婿回來呢。

唉呀，結果是這樣沒錯啦，不過一開始我才不是為了這個呢～

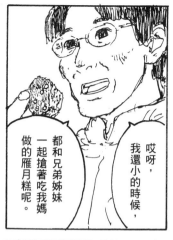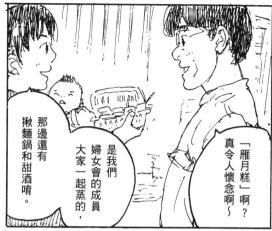

都和兄弟姊妹一起搶著吃我媽做的雁月糕呢。

哎呀，我還小的時候，

是我們婦女會的成員大家一起蒸的，

那邊還有揪麵鍋和甜酒唷。

「雁月糕」啊？真令人懷念啊～

芒胡麻也是傳統口味呢。

我請大家幫我一起做的。

這個是加牛奶的、另外這個加了芒胡麻唷。

喔喔，

對了，市子，妳先生呢？

如果真能復校，那就太好了。

我們也計畫要多生一點孩子，讓分校可以復校呢。

雖然說神樂舞保存協會也才剛成立，練習還不太夠就是了。

這樣啊，妳先生也加入了啊？

他現在和大家一起在教室裡準備上台呢，

大家也去看看他表演神樂舞的樣子吧。

倒是我小時候也很認真學習神樂舞呢。

我也要上台，所以得先去準備了。

先離開一下囉。

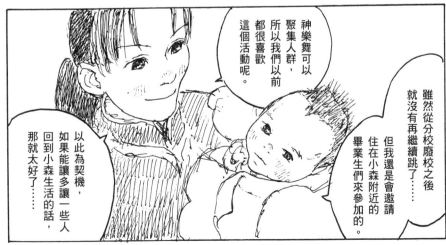

神樂舞可以聚集人群，所以我們以前都很喜歡這個活動呢。

雖然從分校廢校之後就沒有再繼續跳了⋯⋯但我還是會邀請住在小森附近的畢業生們來參加的。

以此為契機，如果能讓多讓一些人回到小森生活的話，那就太好了⋯⋯

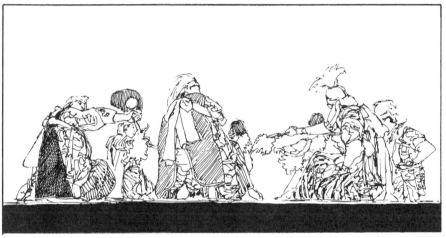

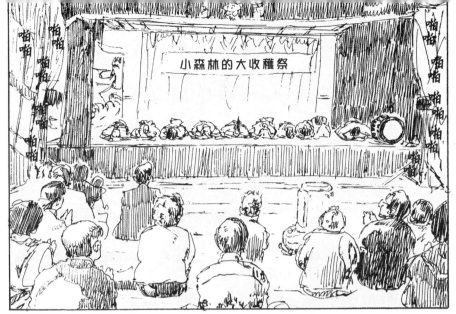

last dish 小森林的收穫祭　完

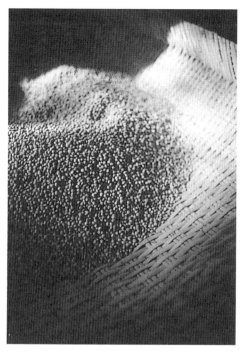

曬乾的荏胡麻果實。從採收到曬乾的過程是非常費工的。

「雁月糕」這種糕點，也是每家每戶都有自己的獨門口味，真希望我也可以越做越好吃。

1

取一半的水，
將黑砂糖
煮融於其中。

2

將蛋打散，
與黑砂糖水
混合均勻。

3

加入過篩後的
粉類。

4

由底部翻起
大幅地攪拌，
再以剩下的水分
來調節麵糊的硬度。

5

預先在模具裡塗上沙拉油，
將麵糊倒入，
再灑上荏胡麻實和核桃裝飾。

6

以大火蒸 30 分鐘即可。

雁月糕
18×8×6cm 的磅蛋糕烤模一個份

麵粉	150 克
黑糖	80 克
水	150 cc
雞蛋	1 個
發粉	1 又 1/2 小匙
核桃	3 個
荏胡麻實	1 小匙

我們家沒有方形的容器，
所以就做成磅蛋糕的形狀。

保護著我，
使我免於日曬雨淋、
暴風雪與嚴寒的威脅的，
就是這個美好的家。

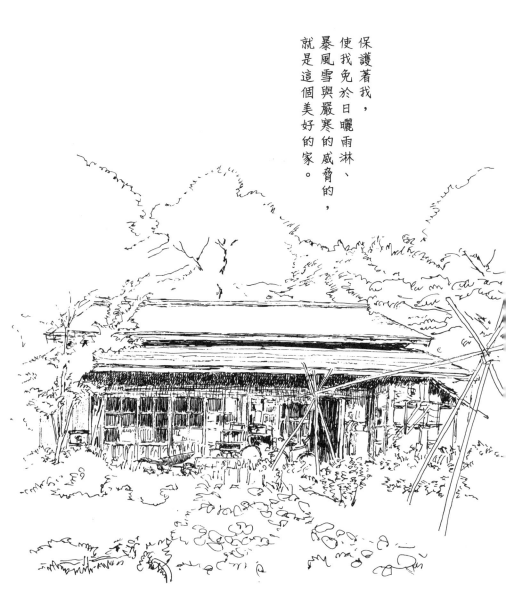

後記

感謝您閱讀
《小森食光》這部作品。

同時也感謝以下單位，
在連載過程中，
一直照顧著我。

衣川故鄉自然學院、
森林之巢（モリノス）、
衣川芒胡麻會、
紗拉玖、
大森神樂舞保護協會、
十雙草鞋、
Tea Time（ティータイム）
等每位衣川的朋友們。

最重要的，
深深感謝「小森」的原型——
我所敬愛的大森的每一位居民。

真的非常感謝各位。

二〇〇五年 八月 五十嵐大介

接下來這篇《茄子花》，是原本收錄於
《茄子：安達魯西亞之夏動漫全集》的短篇作品。
因為和《小森食光》的內容有共通之處，
所以一併收進這本書裡面。

茄子花

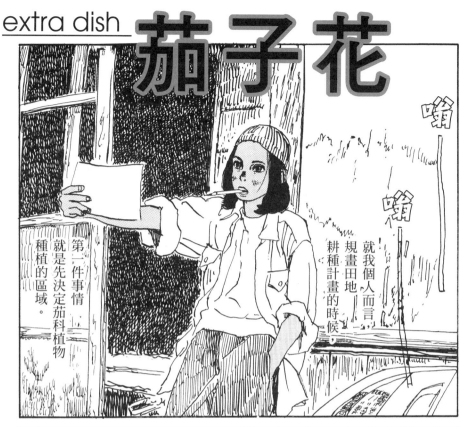

就我個人而言，規畫田地耕種計畫的時候，

第一件事情就是先決定茄科植物種植的區域。

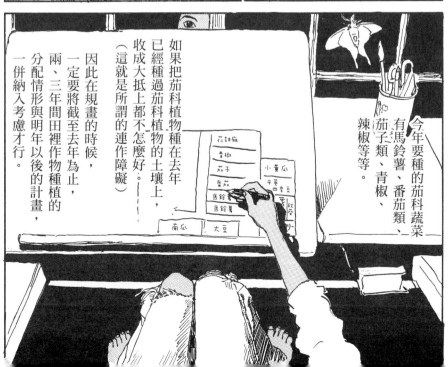

今年要種的茄科蔬菜有馬鈴薯、番茄類、青椒、茄子類、辣椒等等。

如果把茄科植物種在去年已經種過茄科植物的土壤上，收成大抵上都不怎麼好。（這就是所謂的連作障礙）

因此在規畫的時候，一定要將截至去年為止，兩、三年間田裡作物種植的分配情形與明年以後的計畫，一併納入考慮才行。

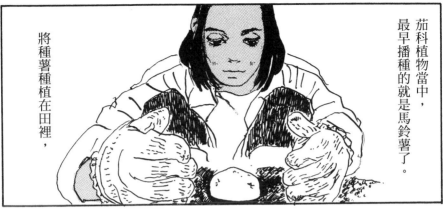

茄科植物當中，
最早播種的就是馬鈴薯了。

將種薯種植在田裡，

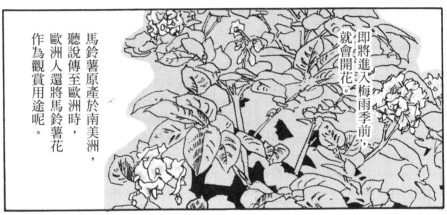

即將進入梅雨季前，就會開花。

馬鈴薯原產於南美洲，
聽說傳至歐洲時，
歐洲人還將馬鈴薯花
作為觀賞用途呢。

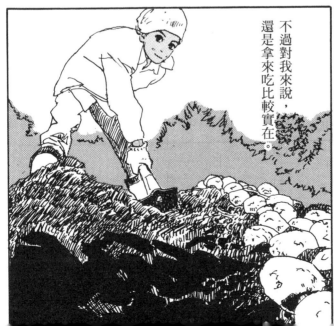

不過對我來說，
還是拿來吃比較實在。

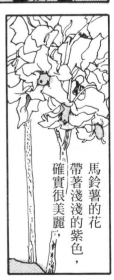

馬鈴薯的花
帶著淺淺的紫色，
確實很美麗，

172

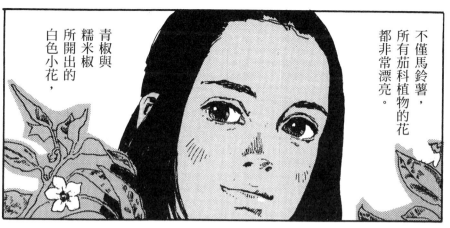

不僅馬鈴薯，所有茄科植物的花都非常漂亮。

青椒與糯米椒所開出的白色小花，

花朵接二連三地開，接二連三地結果，

在朝靄之中，以楚楚可憐的姿態，散發著光芒。

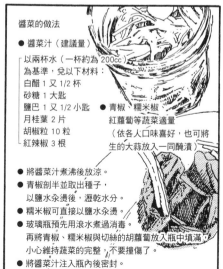

醬菜的做法

● 醬菜汁（建議量）

以兩杯水（一杯約為200cc）為基準，兌以下材料：
白醋 1 又 1/2 杯
砂糖 1 大匙
鹽巴 1 又 1/2 小匙
月桂葉 2 片
胡椒粒 10 粒
紅辣椒 3 根

● 青椒、糯米椒、紅蘿蔔等蔬菜適量
（依各人口味喜好，也可將生的大蒜放入一同醃漬）

● 將醬菜汁煮沸後放涼。

● 青椒剖半並取出種子，以鹽水汆燙後，瀝乾水分。

● 糯米椒可直接以鹽水汆燙。

● 玻璃瓶預先用滾水煮過消毒。再將青椒、糯米椒與切絲的胡蘿蔔放入瓶中填滿，小心維持蔬菜的完整，不要撞傷了。

● 將醬菜汁注入瓶內後密封。

● 隔天起就可享用囉！

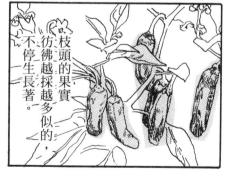

枝頭的果實彷彿越採越多似的，不停生長著。

我會把吃不完的收成，做成醬菜。

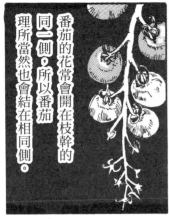

番茄的花常會開在枝幹的同一側。所以番茄理所當然也會結在相同側。

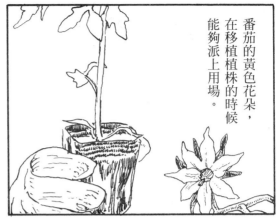

番茄的黃色花朵，在移植植株的時候能夠派上用場。

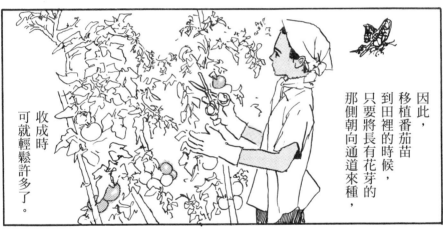

因此，移植番茄苗到田裡的時候，只要將長有花芽的那側朝向通道來種，收成時可就輕鬆許多了。

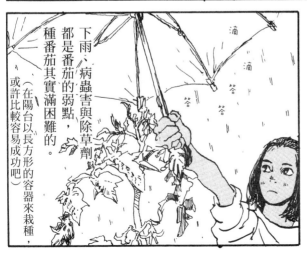

下雨、病蟲害與除草劑都是番茄的弱點，種番茄其實滿困難的。

（在陽台以長方形的容器來栽種，或許比較容易成功吧。）

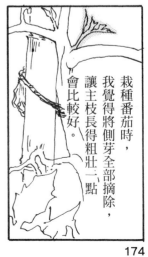

栽種番茄時，我覺得將側芽全部摘除，讓主枝長得粗壯一點會比較好。

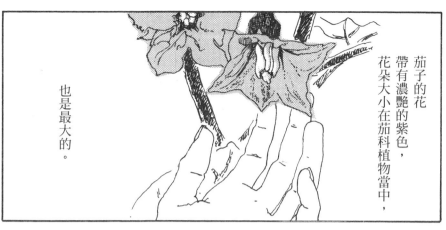

茄子的花帶有濃艷的紫色，花朵大小在茄科植物當中，也是最大的。

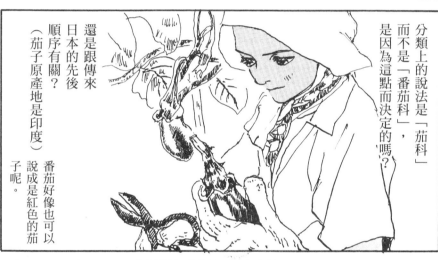

分類上的說法是「茄科」而不是「番茄科」，是因為這點而決定的嗎？

還是跟傳來日本的先後順序有關？（茄子原產地是印度）番茄好像也可以說成是紅色的茄子呢。

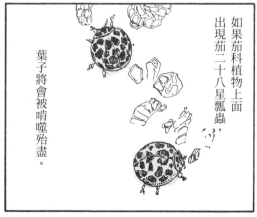

如果茄科植物上面出現茄二十八星瓢蟲葉子將會被啃噬殆盡。

滋

所以一看到這些害蟲，就把它們捏碎吧。

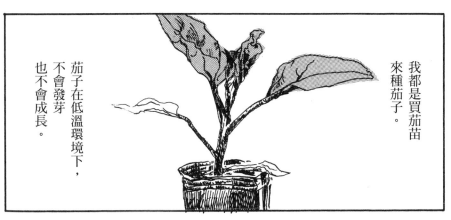

我都是買茄苗來種茄子。

茄子在低溫環境下，不會發芽也不會成長。

而且等幼苗成長到可以移植到田裡的大小，要花上九十天的時間。

天氣寒冷的時候就要播種，所以如果沒有溫室設備是種不起來的。

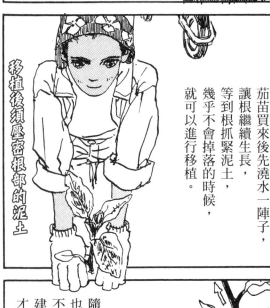

移植後須壓密根部的泥土

茄苗買來後先澆水一陣子，讓根繼續生長，等到根抓緊泥土，幾乎不會掉落的時候，就可以進行移植。

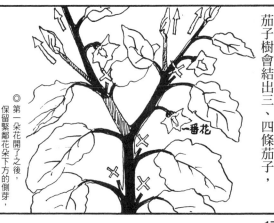

茄子樹會結出三、四條茄子，

◎第一朵花開了之後，保留緊鄰花朵下方的側芽，讓它繼續生長，其餘的側芽都要摘除。第二朵花開之後，也如法炮製，僅留下緊鄰花朵的側芽。

一番花

隨便種種也能收成個兩三條，不過若是想要採收大量的茄子，建議買園藝教學書來看才是上策。

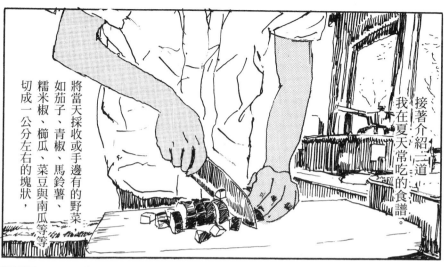

接著介紹二道我在夏天常吃的食譜。

將當天採收或手邊有的野菜如茄子、青椒、馬鈴薯、糯米椒、櫛瓜、菜豆與南瓜等等切成一公分左右的塊狀,

不必裹粉,直接下鍋油炸,

滋滋滋滋滋滋滋滋滋

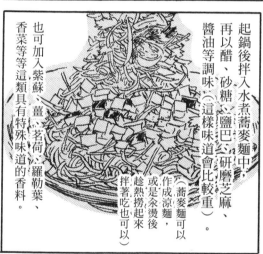

起鍋後拌入水煮蕎麵中,再以醋、砂糖、鹽巴、研磨芝麻、醬油等調味(這樣味道會比較重)。

(蕎麥麵可以作成涼麵,或是汆燙後趁熱撈起來拌著吃也可以)

也可加入紫蘇、薑、茗荷、羅勒葉、香菜等等這類具有特殊味道的香料。

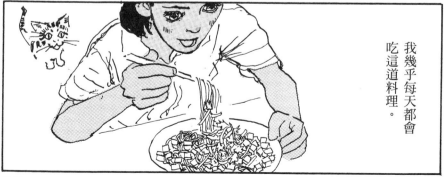

我幾乎每天都會吃這道料理。

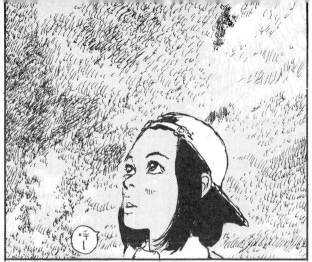

茄科的蔬菜無論是花朵或果實都很美麗，

真是菜園風景中，最嬌美的一群。

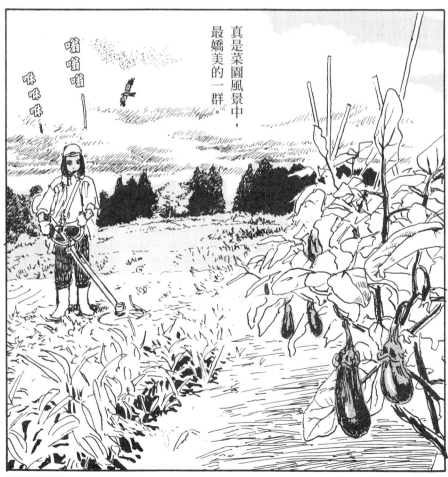

小森食光② 完

《小森食光 2》當中收錄的作品，是刊載於《月刊 afternoon》2004 年 3 月號至 7 月號、
9 月號至 2005 年 7 月號，以及《茄子：安達魯西亞之夏 動漫全集》當中。

PaperFilm 視覺文學 FC2012

小森食光 2

リトル・フォレスト　LITTLE FOREST Vol. 2

作者：五十嵐大介／譯者：黃廷玉
選書・策劃：鄭衍偉（Paper Film Festival 紙映企劃）
編輯：謝至平／排版：漾格科技股份有限公司
發行人：涂玉雲／出版：臉譜出版

發行：英屬蓋曼群島商家庭傳媒股份有限公司城邦分公司
台北市中山區民生東路二段 141 號 11 樓
客服專線：02-25007718；25007719
24 小時傳真專線：02-25001990；25001991
服務時間：週一至週五上午 09:30-12:00；下午 13:30-17:00
劃撥帳號：19863813 戶名：書虫股份有限公司
讀者服務信箱：service@readingclub.com.tw
城邦網址：http://www.cite.com.tw

香港發行所：城邦（香港）出版集團有限公司
香港灣仔駱克道 193 號東超商業中心 1 樓
電話：852-25086231 或 25086217　傳真：852-25789337
電子信箱：citehk@biznetvigator.com

馬新發行所：城邦（新、馬）出版集團
Cite（M）Sdn. Bhd.（458372U）
41, Jalan Radin Anum, Bandar Baru Sri Petaling,
57000 Kuala Lumpur, Malaysia.
電話：603-90578822　傳真：603-90576622
電子信箱：cite@cite.com.my

ISBN: 978-986-235-459-9
版權所有・翻印必究（Printed in Taiwan）
（本書如有缺頁、破損、倒裝，請寄回更換）

一 版 一 刷：2015 年 8 月
一 版 十六 刷：2022 年 5 月
售價：240 元